행복하지 않을 이유가 없는 너에게

| 캘리그라퍼의 마음 볼터치 |

| 캘리그라퍼의 마음 붓터치 |

초판 1쇄 인쇄 2020년 10월 15일
초판 1쇄 발행 2020년 10월 20일

지은이 글사나이
펴낸이 백도연
펴낸곳 도서출판 세움과비움

신고번호 제2012-000230호
주 소 서울 마포구 양화로길 73 체리스빌딩 6층
Tel. 070-8862-5683
Fax. 02-6442-0423
seumbium@naver.com

ISBN 978-89-98090-33-3

값 17,000원

행복하지 않을 이유가 없는 너에게

| 캘리그라퍼의 마음 볼터치 |

글.캘리그라피 : 글사나이

세움과비움
Seum&Bium

그래서 마음도 얼굴입니다

함박 웃는 미소를 볼 순 없어도
다정한 눈웃음을 볼 순 없어도
생글생글 가벼운 숨소리를 들을 순 없어도
화를 낼 수 없어요

잘 생기지 않아도 무언가 꼭 부족해 보여도
돈이 많이 들어도, 이상하게 찡그리지 않아요

마음은 불행한 얼굴을 그리지 않아요
마음은 슬픔을 가만히 두지 않아요
마음은 하나만 위로하지 않아요
마음은 늘 행복한 얼굴을 그리고 있어요

그래서 마음도 얼굴입니다

목차

그래서 마음도 얼굴입니다 …… 4

그게 뭐든 다 소중한 너라서 ; 1장

그대라서 참 좋다 10 …… 당신이라서 오늘이 고맙습니다 11 …… 솔직해지면 사람을 속일 일이 없습니다 12 …… 모르는 척 웃어주는 사람, 그 사람이 친구입니다 13 …… 숨 쉬는 게 좋은 이유 8가지 14 …… 그대에게 한마디 고맙습니다 15 …… 사랑은 화분과 같습니다 16 …… 진심으로 사랑한다면 17 …… 관계를 회복하는 것이 사는 길입니다 18 …… 조금 더 오래 외롭지 않게 19 …… 당신이라서 할 수 있는 거예요 20 …… 욕심 21 …… 73˚C 너와나의 온기를 합하면 22 …… 그대의 걸음에 맞게 걸어라 23 …… 그대가 그 길을 가고 있으니까요 24 …… 아주 작지만 25 …… 당신에게 모든 것은 소중합니다 26 …… 당신이 그 길을 걷고 있네요 27 …… 오늘도 누군가 당신에게 기대합니다 28 …… 따뜻하고 진실한 말 한 마디 29 …… 당신의 걸음에는 이유가 있어요 30 …… 그대는 소중하다 31 …… 감정을 빼고 마음을 전할 수 있다면 32 …… 자신을 응원하라 33 …… 환하게 웃는 얼굴로 34 …… 자신을 그려가라 35 …… 그대가 희망의 중심에 있다 36 …… 너 때문에 행복한 사람이 너무 많아 37 …… 두근두근 38 …… 꿈은 39 …… 꽃보다 예쁘네요 40 …… 마음부터 잡아볼까요 41

2장 ; 네가 나에게 용기가 되기에

그러면 됐어 44 ······ 최선이 최고일 수 있습니다 45 ······ 마음에 주문을 거세요 46 ······ 괜찮아! 누구라도 그랬을거야 47 ······ 그래도 갑니다 48 ······ 아주 조금의 위로가 주는 위로 49 ······ 약점은 나를 강하게 만드는 고마운 선물 입니다 50 ······ 어제에서 배우고 오늘도 희망을 그려가야 합니다 51 ······ 하나에 머무르지 말고 52 ······ 꿈이 이루는 것은 희망입니다 53 ······ 지금 인생이 쪽박? 54 ······ 한번 해보는 것이 중요합니다 55 ······ 부러우면 지는 겁니다 56 ······ 희망은 어디에 누구든 있습니다 57 ······ 잠시 눈을 돌려보세요 58 ······ 경험은 재산입니다 59 ······ 기대하며 시작하고 멈추지 말자 60 ······ 희망이라는 지원군을 요청하라 61 ······ 멈추지 않을 용기를 구하라 62 ······ 진정한 승부를 걸어라 63 ······ 사실은 나도 할 수 있습니다 64 ······ 하나만 더, 65 ······ 나를 단단하게 해 준거야 66 ······ 망설임을 멈춰 봐 67 ······ 버리는 것이 포기는 아닙니다 68 ······ 희망이라는 이름 아래 69 ······ 자꾸 미루다 보면 70 ······ 있는 모습 그대로가 아름답다 71 ······ RG ! 지는 것이 이기는 거라는 말 72 ······ 나도 그렇게 하잖아 73 ······ 너에게 기쁨을 주는 energy를 찾아 74 ······ 그랬다면 참! 잘 한 거야 75

그렇다면 내가 먼저 해보겠습니다 ; 3장

하루를 잘 살았습니다 78 …… 한 번 더 긴 호흡이 필요합니다 79 …… 작은 행복이 내 삶 전체를 진동 시킬 수 있습니다 80 …… 마음의 눈으로 보게 된다면 81 …… 신이 주신 축복 가운데 하나는 추억입니다 82 …… 오늘도 난 설레고 싶다 83 …… 바라보는 생각을 바꿀 수 있다면 84 …… 일상의 평범한 일탈이 행복일까 합니다 85 …… 텅 빈 생각, 텅 빈 마음이 주는 휴식이 필요합니다 86 …… 변화가 필요한 때 87 …… 사진처럼 덜어내고 볼 줄 알아야 합니다 88 …… 그래요 괜찮습니다 89 …… 삶이 행복한 건 그래도 다음기회가 있기 때문입니다 90 …… 쓰담쓰담 작은 위로 91 …… 대단하지 않지만 그래도 멋진 인생입니다 92 …… 한발 먼저 하루 먼저, 그리고 마음도 먼저 93 …… 비교 될수록 나에 대한 실망이 더 커지자나 94 …… 그래요 95 …… 산다는 의미가 너무 크지 않아도 되자나요 96 …… 긍정과 열정의 날개 97 …… 시작 전 긴 호흡이 필요합니다 98 …… 존재하는 이유를 알기에 99 …… 하고 있는 일에 감사하면 100 …… 자서전을 쓰듯이 살아야 101 …… 결과에 상관없이 묵묵하게 102 …… 흘러 가는대로 맡기고 가다 보면 103 …… 꼭 필요한 짐은 짐이 아닙니다 104 …… 염려를 조금만 내려놓으면 105 …… 즐거운 마음으로 가다보면 106 …… 그렇다면 먼저 말해 107 …… 열심히 살고 있자나 108 …… 행복이란 놈 109 …… 청바지로 갈아입고 110 …… 마음은 신비롭다 111 …… 균형 있는 지혜를 112 …… 한 번 더 생각하는 긍정 113 …… 웃음으로 114 …… 아는 만큼만 말해 115 …… 괜찮아! 너를 충분히 이해해 116 …… 부족함을 인정하는 것이 성숙입니다 117 …… 목적만 위해 살지 말고 118 …… 가끔, 두 팔을 베개 삼아 하늘을 봐 120 …… 서로를 지켜주는 말을 해야지 121 …… 마음이 여유로워지면 122 …… 새로운 길은 있다 123

마음 볼터치 ; 4장

1장

그게 뭐든 다 소중한 너라서

그대라서 참 좋다

오늘 유난히 당신이 좋아 보이는 것은
특별한 이유도 유별나게 좋은 점이 있어서가 아닙니다.

그냥 보고 있으면 기쁘고 같이 있어 행복하기 때문이죠

손만 잡고 걸어도 마음 든든하고 따뜻해지는
아주 작은 이야기에도 함께 웃을 수 있기에

그런 친구라서 그렇게 사랑하는 사람이라서

그래서
나는 그대가 참 좋습니다

당신이라서 오늘이 고맙습니다

오늘 하루가 소중하기에
햇살 가득 눈부시고
꽃처럼 향기롭기를 희망한다

그대는 내 눈에 햇살이고 꽃이라
내개 눈부시고 향기롭다

그대 걷는 곳에 꽃 향이 있고
그 길이 그대가 걸어온 길이다

당신이라서
오늘이 고맙습니다

내 앞에 솔직해지면
사람을 속일 일이 없습니다

하고 싶은 말 담아 두고 참아야 할 말은
괜히 내 뱉고 나서 후회 할 때가 종종 있습니다.

마음을 표현하지 않으면 알 수 없다는 걸 알기에
서툴러도 표현해야 합니다

이래저래 마음을 전하는 일이 힘들다면
솔직한 나의 감정을 조심스레 말하는 편이
오히려 덜 복잡하게 할 수 있습니다.

오늘도 해야 할 이야기가 시시때때로 생기고
관계라는 것이 그리 쉽지만은 않지만
내 앞에 솔직해지면 편해지겠죠.

모르는 척 웃어주는 사람,
그 사람이 친구입니다

모든 걸 이해 할 수 있는 친구라서
그렇게 의지하고 기대며 허물 있어도 괜찮다던
우리가 언제부터인지
가벼운 일로도 탓하고 따질 때가 있습니다.

그래도 예전에는 있는 그대로 바라봐 주는 친구였는데
사람 냄새 어디로 날라 갔나?
사는 게 복잡해지면 그럴 수 있겠지?

오늘이라도 보게 되면 그저 바보처럼 웃어줄께
친구야! 고맙다.

숨 쉬는 게 좋은 이유 8가지

햇살을 마/신/다

공기를 마/신/다

미소도 마/신/다

희망을 마/신/다

꿈도 마/신/다

행복을 마/신/다

사랑을 마/신/다

나는 오늘도
인생 한 잔 마시러 나간다.
신나고 행복하다는 거, 별거 아니다

그대에게 한마디 고맙습니다

힘들다
지친다
외롭다
슬프다
아프다

보여 줄 수 없는 우리들 마음의 속병이지만
그대가 내밀어 준
손 길 하나 마주쳐준 눈길이
때론 다시 설 수 있게 합니다

그래요 서로 누군가에게 따뜻한 마음이라도 전하는
사람이면 좋겠네요

그대에게 한마디 고맙습니다!

사랑은 화분과 같습니다

누가 먼저 마음을 열까!
누가먼저 마음을 보여줄까
말하지 않아도 이미 다 알고 있는데...

그래도 확인하고 또 확인하고 싶은 것이
사랑임을 알고 있지요

그래서 사랑한다는 것은
내 마음에 그대 마음을, 그대 마음에 내 마음을
예쁘게 심어 놓는 거야!

우리 안에 그 사랑 심어 놓고
내가 먼저 잘 자라게 해줄게 하는 것이 사랑입니다
사랑은 제어 보는 것이 아니니까요

진심으로 사랑한다면

사랑한다는 것은
관심과 목적이 상대에게 있고
이용한다는 것은
관심과 목적이 나에게 있습니다

누군가를 진심으로 사랑한다면
사랑하는 그대라는 이유만으로도 당신은 충분히 행복해야 해요

사랑하나요? 이용하나요?
진심으로 사랑할까요.

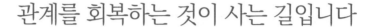

관계를 회복하는 것이 사는 길입니다

우리는 어디에서든 다치고, 상처받고
놀라고 아파도 하지만
어느 누구는 상처가 너무 많아 아파도 아픈 줄 모르기도 합니다

부딪힌 상처 보다 짓눌린 아픔 보다
우리를 힘들게 하는 것은
함께 했던 관계가 틀어지고 깨질 때
나를 누르는 고통이 커지고 경험할 때 상처는 깊어집니다

그러나 그 아픔을 훌훌 털어 버리고
깨어진 상처를 지우고 싶다면, 쉽지 않다 해도 할 수만 있다면...
관계를 회복하는 것이 먼저입니다.

조금 더 오래 외롭지 않게

걷는 것 보다는 천천히 뛰어보고
천천히 뛰는 것 보다 열심히 달리는 것이 낫습니다

그래서 결심도 하고 열정도 가져 보지만
뜻한 만큼 안될 때가 더 많습니다

하지만 그대 가는 길
결심에는 결과가 있고 열정에는 열매가 있기를
나는 땀나도록 응원하겠습니다.

당신이라서 할 수 있는 거예요

성공하기 싫어하는 사람은 없습니다
사람들은 자신이 원해서 하는 일에 최선을 다합니다

아무개씨!
당신도 충분히 잘했습니다.
지금도 잘하고 있구요.
누구보다 잘할 줄 믿어요

그러니 지나치게 염려하지 마세요
지금 당신은 진심이니까요
당신이라서 할 수 있는 거예요

욕심

누구나 모두 내 것이 될 수 있다 여기는 것
나에게만 소중한 줄 알고 살아가는 것
놓아야 할 때 움켜쥐는 것
그게 지나치면 집착이 될 수 있는 것.

그래도 살다가

조/금/만
아주 조금만 내려놓으면
지금보다는 더 자유롭고 행복할 수 있는 것

73°C 너와나의 온기를 합하면

칠십 삼도면 너무 뜨거울까요?

그대 온기에 나의 온기를 더해
따뜻한 사랑을 하며
추운 세상을 견뎌내고 싶어요

그대의 걸음에 맞게 걸어라

나에게는 멀리 보이는 것 같지만
그 누구도 시작의 출발은 한 걸음 부터였다.

지칠 때도 있고 힘겨울 때도 있었을 것이다.

그러나 모두에게 그 어떤 길도
진행 중이기에 나도 멈출 수는 없다.

단지 그대의 걸음에 맞게 걸으면
그대도
어느새
거기에
도착해
있을 것이다.

그대가 그 길을 가고 있으니까요

한번쯤 나는 어디로 가고 있는지...
생각한 적이 있을 겁니다

방향과 목적이 올바르면 늦추지 말고
담대하게 그 길을 가요.
그대. 지금 그 길을 가고 있기 때문이죠.

아주 작지만

아주 작지만

나를 위해...
그대를 위해...
세상을 위해...

힘들고 버거웠던 하루를 푸르게 채워 갈 순간순간에 감사합니다
그런 그대가 있어서 우리는 오늘도 참 행복합니다.

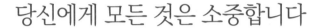

당신에게 모든 것은 소중합니다

모든 것이 모든 이에게 소중합니다.
안고 일어섬도 호흡을 들이 마시고
긴 숨으로 내 뱉는 것도
도움이 필요한 이에게 내미는 부드러운 손길과
살기 위해 몸부림치는 거친 손길도
따가운 시선들과 기분을 상하게 만드는 부딪힘도
모두가 소중합니다.

그것들이 나를 만들었기 때문입니다.

이것들을 이겨 내고 거기 서 있는 당신은 더 소중합니다.

당신이 그 길을 걷고 있네요

우리의 갈등의 대부분은
불확실함에서 시작되는 걸 알고 있나요.

인생의 정답이나 공식은 없습니다.
자신의 열정과 확신 속에서 포기하지 않고
묵묵하게 그 길을 가면 스스로 정답을 찾아가게 되는거죠

그것이 점점 쌓이다 보면 자신이 가는 것에 대한
뚜렷한 확신을 붙잡고 갈 수 있습니다.

오늘 당신이 그 길을 걷고 있네요

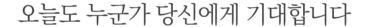

오늘도 누군가 당신에게 기대합니다

간절하면 자꾸만 바라보게 됩니다.
그리고 최고의 순간이기를 기도합니다.

바램이란 희망일 수도 있지만
미련으로 남을 수도 있습니다.

간절한 바램이 나에게 최고의 순간이 되기를 기다리는 것보다
내가 먼저 다가가야 합니다.

바램과 설레임을 열정과 노력으로 바꾸면서
오늘도 누군가가 당신을 기대하고 있다는 것을 기억하십시오.

따뜻하고 진실한 말 한 마디

말에는 온도가 있고, 말에는 무게도 있습니다.
온도가 따뜻함이라면 무게는 진실함입니다.

살면서 참 많은 이야기와 약속을 합니다.
너무 가볍게 던진 말들이 누군가에게 상처가 되고
진실만을 말하려다가 분위기 무겁게 한 적도 많습니다.

그래서 오늘 그대가 하는 말에는
따뜻하고 진실함이 담겼으면 좋겠습니다.

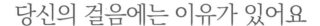

당신의 걸음에는 이유가 있어요

사랑하는 사람이 힘겨움을 이겨내기 위해서
밤낮을 무작정 걸었다고 했습니다.
낯선 곳을 걸으면서 온갖 생각을 다 했다고 했습니다.

그렇게 걷던 어느 날
자신이 왜 여기까지 와서 걷고 있는지를 생각하다
이유를 찾고서 되돌아 왔다고 했습니다.

우리는 매일 어딘가를 향해 나섭니다.
막연하든 목적이 있든, 저 끝 어딘가를 향해 걷습니다.

숨이 차도록 힘들고, 지치는데...
멈추려 해도 멈출 수 없어
걸어야만 하는 이유는
그 걸음 속에 이유가 있기 때문입니다.

그래서 오늘도 이유 있게 걷습니다.
당신의 걸음에는 이유가 있습니다

그대는 소중하다

오늘은 어제가 있어 가능하고
내일은 오늘이 있어서 기대가 됩니다

이런 감정이 느껴져야 지금이라는 시간이
값지고 소중한 것입니다

지금이라는 시간을 자신의 것으로 여기고
잠시만 무거운 짐을 벗어
어딘가에 내려놓고 행복을 마음껏 누리세요

그대는
지금이라는 시간보다 더 많이 소중하니까요

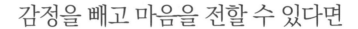

감정을 빼고 마음을 전할 수 있다면

"너무 아픈데...
진짜 힘든데...

아닌 척! 괜찮은 척! 했습니다.
마음 숨기고 한 말 때문에 더 힘들고 아팠습니다.

이제 괜찮은 척은 그만 두겠습니다."
배려가 모든 것을 좋게 하지는 않습니다
자신을 더 힘들게 할 수 있음을 알기에

솔직하게 마음을 전하는 온전한 말을 전할 수 있다면
그것이 오히려 서로에게 좋은 일이 될 수 있지 않을까 합니다

자신을 응원하라

그대 힘들면 소리쳐도 된다
가슴 웅크리고 슬퍼할 이유는 없으니 너무 견디려고 애쓰지도 마라

그럭저럭 살다보니 살아질 때가 있다
그대 문제 앞에만 서 있지 말고
때론 조금 멀리 보고 힘을 내보자고
자신에게 응원을 보내주라

자기 자신보다 더 소중한 것은 인생에서 없으니까
볼 수 없는 어느 곳에서든 그대를 응원하고 있는 사람들이
무수히 많기 때문이다

환하게 웃는 얼굴로

얼굴은 마음을 보여주는 표현의 마술사 입니다
많이 웃고 행복하면 좋겠습니다

내가 가진 감정들이
헛웃음을 나게 하고 너털웃음 짓게 해도
사람들에게 웃음 꽃피는 모습이면 좋겠습니다

세상에서 가장 예쁜 꽃이 있다면 당신의 얼굴입니다
당신의 얼굴의 표정이 오늘도 활짝 핀 꽃이 되기를.

응원합니다

자신을 그려가라

세월을 나눈 365일 중 하루라는 공간은
공평하게 주어지는 똑같은 시간의 선물 입니다

그 속에서 누군가는 예쁜 꿈을 그리고
또 누군가는 현실이 될 수 없는 이야기를
소설처럼 써내려 갑니다

그대는 오늘,
이왕이면 이야기 속에 멋진 주인공이 됐으면 좋겠습니다.
그 꿈을 아름답게 그려갔으면 좋겠습니다

그대가 희망의 중심에 있다

너무 쉽게 물러서거나 빨리 포기하지는 말자
성공 보다 실패를 더 많이 경험했어도
모든 기회가 없어진 것은 아니다

희망은 가장 어두운 곳에서 더 뚜렷하게 볼 수 있다

굴은 막혀있기에 어둡고 답답하지만,
아무리 긴 터널이라 해도 터널은 시작과 끝이 있고
걷고 또 걷다 보면 희미한 빛이 보이기 시작 한다

지금 그 희망의 중심에
그대가 서 있기에 우리는 행복할 수 있다

너 때문에 행복한 사람이 너무 많아

너는 너를 칭찬해
너는 잘하고 있고 너라서 할 수 있는 거야

그러니까 자신을 의심하지마

너 때문에 행복한 사람이 너무 많아

오늘도 너 때문에 행복했어! 고마워!

두근두근

"두근두근, 두근두근"

그대는 무슨 일을 할 때 가슴이 뛰는가!
그대의 가슴을 뛰게 하는 일을 만나게 되면

"도전!!!" 이라고 외치고 시작하라

그대라면 할 수 있다

꿈은

"꿈은 자신의 목표를 향해 달려가는
열정을 품은 사람들의 아우성 소리 입니다"

그 속에서 당신도 소리치고 있습니다

더 크게 외치고 있는 당신의 꿈은 이루어 질 것입니다

꽃보다 예쁘네요

꽃이 예쁜 건 당연하지요

그런데 힘든 시간을 이겨내는
당신의 마음이 더 아름다운 것은
어찌 할 수가 없네요

마음부터 잡아볼까요

두 손 꽉! 쥐고
어금니 꾹! 다물면
힘이 생긴다네요

그 힘은 마음에서 출발 했겠지요
그 마음부터 잡아볼까요

2장

네가 나에게 용기가 되기에

그러면 됐어

길을 가듯이 세월 따라 살다보면
원하든 원하지 않던 몇 번은 넘어지게 됩니다.

넘어졌다고 끝난 게 아닙니다.
다시 일어설 수 있는 용기로 조금 더 갈 수 있다면
늦지 않았다고 생각해야 합니다.

실수는 누구나 할 수 있으니 다시 일어나 새롭게 시작하세요!

일등은 아니더라도 자신에게 부끄럽지 않다면
오히려 그걸로 충분합니다.

그러면 됐습니다.

최선이 최고일 수 있습니다

일등이 중요한 것도 아니고 일등만이 전부도 아닙니다
최고가 아니라 최선이면 충분하죠.

열정을 품고 수고의 땀을 흘리며 숨 가쁘게 달린다면
아쉬워 돌아보거나 후회하지 말자구요

숨 가쁘게 달려온 그 길이
나에게 기분 좋은 추억이 되고 뜻깊은 경험이 되었기에

그것만으로도 만족하는 것도 나름 괜찮은 행복입니다

자신에게 엄지 척! 어때요?

마음에 주문을 거세요

어떤 일이든 마음먹기에 달려 있듯이 해야 할 일 앞에서는

할 수 있다
할 수 있다
할 수 있다

할 수 있다는 마음이 필요합니다

이 말 한 마디가 내 속에 무의식을 깨우고
바라 볼 수 없는 곳에 이르게 합니다

자신에게 이 말 한 마디 건네고 시작하세요
잘해왔고 잘하고 있고 잘할 수 있으니까

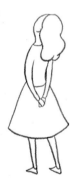

괜찮아! 누구라도 그랬을거야

꽤 괜찮은 하루를 지내도
내 의지와는 별개로 이상하게 꼬여버리고
비틀어지는 순간이 올 때도 있습니다

소란스럽지 않게 마음을 토닥여주세요
두 손을 엮어 지친 빈 가슴에 가져다 얹고
그리고 토닥이며 마음을 건네 보세요.

괜찮아, 그럴 수 있어, 누구라도 그랬을 거야
이 말 한 마디가 무력한 나를 다시 세울 수 있습니다.

나는 소중하니까요

그래도 갑니다

지금 있는 곳이 내가 가고자 하는 길목인지, 아닌지
헤매고 있는 건지 당황스럽고 혼란스러울 때가 있습니다

길이 굽어도 가는 길 찾기는 하겠지만
마음이 굽어지면 가던 길도 보이지 않아 헤매게 됩니다.

인생의 사는 길이 복잡하고 힘들더라도
마음만큼은 다 잡아 살자구요.

그래서 가던 길 제대로 갈 수 있게
톡톡 튀지 말고 그저 평범하게 툴툴 걸어가 봅시다

아주 조금의 위로가 주는 위로

힘
들
구
나
?

나도 힘들다
누구나 힘들고 누구든 외롭다고 생각해

다들 아닌 척하고 살아가는 것 그 자체가 힘드니까
오늘 일도 곧 지나갈 테니 척! 하며 사는 것을 내려놓고
조금만 아주 조금만 힘내자구

약점은 나를 강하게 만드는
고마운 선물 입니다

"약점은 나를 강하게 만드는 고마운 선물 입니다"

남보다 모자람도 많고 허물도 있고,
누가 알아주지도 않아서 보잘 것 없이 초라해 보이지만

부족한 내 약점이 나를 빛나게 해 줄 고마운 선물들이라 생각하며
이 하루의 순간을 멋지게 살아내는 용기를 가지고 갑니다

어제에서 배우고
오늘도 희망을 그려가야 합니다

하나를 알면 끝/이/라/고,

하루를 살면 됐/다/고.

깨진 꿈 뒤에 희망도 버리라면 인생에 기대감이 전혀 없자나

그러니까 어제를 배웠다 생각하고

오늘은 알아가는 중이라 여기면서

내일의 희망을 그리는 행복을 꿈꾸며 살자구

하나에 머무르지 말고

미세먼지를 들이 마신 것처럼
살아가는 공기가 탁할 때가 있습니다

같은 일을 계속 반복하면서, 다른 결과를 바라고 있지는 않은지
돌아볼 필요가 있습니다

삶의 방식이 지루하게 만들고 변화가 없다면
하나에 머무르지 말고 색다르게 시도하고 도전해 보세요

또 다른 신선한 공기를 마시게 되지 않을까요!

꿈이 이루는 것은 희망입니다.

달을 딸 수는 없지만 볼 수는 있습니다
달에 가기를 꿈꾸며 희망하는 자들은 기어이 달을 밟았습니다

꿈은 꿈을 꾸는 자에게
희망은 희망을 품은 자에게 이뤄집니다

높다고 멀다고 생각하지 말고
그대 꿈을 품고 희망을 가지십시요

그러나 노력도 않는 개꿈은 꾸지도 말구요

지금 인생이 쪽박?

누가 뭐라 했어!
잘 하면 대박 못하면 쪽박이라고
인생이 대박인들 쪽박인들 어쩌겠어요

적어도 지금 쪽박이 아니라면
이미 대박의 징조를 보고 있는 것은 아닐까요

지금도 최/선/이라는 이름으로 가고 있다면
오고 있는 대박을 맞이할 수 있겠네요

한번 해보는 것이 중요합니다

깊은 고민과 생각은 당연히 필요하지만
그것만으론 힘이 없어요

작아도 움직이는 행동에 힘이 있지요
머뭇거리지 않고 작은 행동을 위해 꿈틀거려 봐요

작심삼일도 움직이는 거 맞습니다!
자 한번 해보자고요

부러우면 지는 겁니다

그다지 뛰어나진 않아도
남들 보다 잘 하는 게 있잖아
없는 것에 부러워하며 힘들어 하지 마

있는 모습 그대로
너무 예/쁘/고
너무 멋/지/고
너무 아/름/다/우/니/까

희망은 어디에 누구든 있습니다

누구든 호흡하는 자라면
공기 중의 산소를 마실 수 있듯이
희망도 누구든지 품을 수 있지

오늘 희망이라는 몸에 꿈 이라는 멋진 날개를 달고
행복의 하늘을 높이 비상하자

잠시 눈을 돌려보세요

오르막길만 오르다보면
다리 풀리고, 고개는 떨어지고 땅만 보게 되지요

아름다운 풍경들이 여전히 존재하는데
모두 그냥 지나치게 되지요
두리번거릴 여유조차 없었나 봐요

목적을 향해 오르는 성실한 당신을 응원하지만
더 이상 아름다운 것들을 놓칠 만큼 지치기 전에
소중한 것을 보고 / 듣고 / 느끼며 / 사는 여유를 가지면 좋겠어요

경험은 재산입니다

"경험은 돈으로도 살 수 없는 소중한 재산이라"합니다.
이 말에 전적으로 동의합니다.
대부분의 경험은 자연스레 얻어지지만
때론 비싼 값을 지불하고 얻어야 하는 경험들도 종종 있습니다

그러나 우리가 그 소중한 것을 얻기 위해
잊기도 하고, 내려놓기도 하고, 어떤 것은 버리고 포기하면서
비로소 삶의 깊은 소중한 경험을 얻게 되는 것은 아닐까합니다
오늘도 값진 재산이 쌓여가기를 응원합니다

기대하며 시작하고 멈추지 말자

기대하는 순간부터 실망의 문턱이 시야를 가리고
긴 한숨을 내쉬게 할 수 있다.

그래도 기대하며 시작하고 멈추지 말자.
조금만 더 걸으면 기대하던 풍광이
그대의 시야에 펼쳐질테니까

희망이라는 지원군을 요청하라

짐이란 가벼울 수 없다.
꿈이 짐과 같이 느껴질 때
희망이라는 지원군을 요청하라

그때 짐은 가벼워지고
꿈은 이루어져 있을 것이다.

멈추지 않을 용기를 구하라

내가 이루려 하는 일이
옳다고! 정당하다고!
생각하면 주저할 이유는 없다.

지나친 눈치나 빗나간 비교의식들이
주춤거리게 할 수도 있다.

그러나 물러서려는 마음보다 멈추지 않을 용기를 구하라.

진정한 승부를 걸어라

부족함을 넉넉하게 채워가는 몫은 자신입니다.
흘러가는 세월만큼이나 늙어가는 나이만큼이나

잘되기를 바라는 기도에 앞서 인생을 채워가는 것은
포기하지 않고 달려가는 자신과의 작지 않은 싸움입니다.

그것이 진정한 승부입니다.
두리번거리지 말고 그 싸움에서 결국 승리 하십시오

사실은 나도 할 수 있습니다

반복해서 참아야하고 견뎌낼 때가 있습니다.
그런데 내가 못하거나 싫어하는 것을
누구는 여유롭게 해내거나 즐기곤 합니다.

힘내세요
사실은 나도 할 수 있습니다
내 안에도 그런 힘이 있으니까요

하나만 더,

살다보면 ...
살아가다 보면...
살아내다 보면...

한계에 부딪히고 감당하지 못해 포기할 때도 있습니다.
피할 수 없거나 바꿀 수 없다면
마음으로 받아들일 때 새로운 길을 찾을 수 있고

혹여 바꿀 수 있다면 그 마음에 용기를 갖는 것이 중요합니다.

그대
"한계에 부딪혔다면
하나만...
더도 말고 하나만 더 해보십시요"

나를 단단하게 해 준거야

살아가면서 고민과 후회도 하고
아쉬움이 남아 그 일로 뒤척이며 아파도 합니다.

하지만 그런 일들이 지금의 나를 있게 해 주었기에

고민도
후회도
아쉬움도...

뒤척임과 아파했던 일들도 하나의 추억이 됩니다.
그 추억이 나를 단단하게 했다면
그 또한 행복의 한 조각일 수 있으니까요

망설임을 멈춰 봐

"아무것도 하지 않으면 아무 일도 일어나지 않는다"
인생은 결코 길지 않기에 망설임 끝에
"할 걸 그랬어!" 라는 말만큼 슬픈 것은 없습니다

자신의 실패를 감당할 준비가 되어 있다면
과감하게 도전해야 합니다

시도하면 경험과 추억이 되지만
시도하지 않으면 후회만 남기 때문입니다

그만큼 깊은 생각과 고민을 했다면 이제 그만 출발 하십시요

버리는 것이 포기는 아닙니다

버릴 줄도 알아야 내려놓을 줄도 알며
이것이 더 좋은 결과로 이어 질수 있습니다

나무가 꽃을 버려야 열매를 얻을 수 있고
강물은 강을 버려야 바다를 얻을 수 있듯이
너무 움켜쥐고 있다면 그 손을 펴야합니다

그것은 포기하거나 던져버리는 것이 아닙니다

목적에서 자유롭고 마음에서 편해질 수 있기에
자신이 원했던 것 보다 더 큰 기쁨을 누릴 수 있기 때문입니다

희망이라는 이름 아래

희망은 꿈이 아니라
꿈을 이루어 가는 방법일 뿐입니다

꿈을 꾸고 꿈을 그려가고 있다면

자신이 가고 있는 방향이 맞는지
또 최선을 다하는 열정은 있는지
되돌아보는 것이 훨씬 중요합니다

만일 그렇지 않는다면
우리는 희망이라는 이름 아래서
계속 개 꿈만 꾸며 살수도 있으니까요

자꾸 미루다 보면

서둘러,
서두르라고 말하고 싶은 것은 아니지만
하고 싶은 일이 있다면 지금 해야 합니다

자꾸 미루다 보면 다른 사람이 먼저 할 수도 있고
당신은 기회로 부터 멀어져서 아무리 애를 써서 해보려 해도
할 수 없을 때가 올 수도 있으니까요

신중하되 결단을 빨리해야 할 이유들은 얼마든지 있습니다
계획했던 일에 기회는 나를 위해서만 머물러 주지 않습니다

있는 모습 그대로가 아름답다

자연미인?!
그래. 있는 모습 그대로가 아름다운 사람이자나
때로 자신과 타인을 위해 예쁘게 꾸민다는 것 나쁜 것은 아니잖아

예쁘게 보이는 것 아름답게 보이고 싶은 것
그것 때문에 스트레스까지는 받지 말자구

그렇게까지 하는 것은 자기 자신에게는 좋은 것은 아니겠지

외모든 내면이든 의식하고 너무 꾸미려다가 속상해 하지는 말자
자신에게 있는 모습 그대로가 아름답다고 말하면서 살자구
아라찌!

RG! 지는 것이 이기는 거라는 말

"상대방도 알고 있어 자기가 지나쳤고 너가 많이 참고 있다는 것을"

부딪치고 살면서 같은 일을 함께 하다보면
자기 방식대로만 생각하고 밀어붙이듯 일을 진행하는 사람이 있어

그때는 감정이 상해서 자리를 박차고 일어서고 싶지만
그 마음을 한 박자 쉬어 보면 상황은 지나가고
너는 승자가 되어 있을 거야

그것 알고 있니?
누군가를 참고 기다려 주는 너는 그 사람이 너를 찾아 올 용기를 준다는 것을

그러니까 맞상대해서 따져주고 잘못을 드러내려고만 하지마
"지는 것이 이기는 거야"라는 말 알지!
그러면 너가 항상 승자가 돼 있을 거야

나도 그렇게 하잖아

'당연해'라고 받아들여 모든 사람이 나와 같을 수는 없자나
날 이해해 주지 못하는 일 때문에 너무 속상해 하지는 마

나도 비슷하게 상대에게 그런 적이 많아
다만 내가 그렇게 했을 때 상대방의 감정을 내가 모르고 있었을 뿐이고
그가 나에게 표현을 안했을 뿐이야

그러니까 내 생각에만 예민하게 굴지마
그리고 기회가 되면 조심스럽게 솔직한 마음을 전해 봐
서로가 이해할 수 있을 거야

너에게 기쁨을 주는 energy를 찾아

어떤 일을 해도 재미없고 무기력해 질 때
우리는 문제의 원인이 자신 밖에 있다고 생각 할 때가 많이 있지

사실 가만히 들여다보면 무료하게 살고 있는 것에 대한 해답은
자신에게 더 많이 있잖아

오늘도 출근! 퇴근! 반복하면서
자꾸 그런 저런 생각에 빠지지 않았으면 좋겠다

자신에게 기쁜 에너지를 줄 수 있는 일을 스스로 찾고 계획해 봐
닭살 올라오듯이 소름 돋고
뱃살 오그라지듯이 웃을 수 있는 것은 아니더라도
네가 우습게 여겼던 일들 중에도 너에게 기쁜 에너지를 줄 수 있는 것들은
얼마든지 있을테니까

꼭! 찾아봐, 무기력해지지 말고

그랬다면 참! 잘 한 거야

더불어 산다는 것은
내 마음처럼
너의 마음처럼
그렇게 넉넉하고 쉬운일이 아니야

살아가는 것! 서로 다른 사람끼리 엉키고 부대끼면서 사는 거지
그래서 인생은 서로 만나 풀기도하고 알면서 피해주기도 하고
사는 것은 아닐까

오늘도 그런 일 앞에서 내가 그랬다면 참! 잘 한 거야

3장

그렇다면 내가 먼저 하겠습니다

하루를 잘 살았습니다

목적지가 같을지는 몰라도 걸어 온 길과 방법은
서로 다를 수 있습니다

바쁜 하루를 보내고
버스에, 지하철에 몸을 실어 기대어 가다보면
나와 같은 사람이 한 둘이 아님을
금방 깨닫게 되어 피식하는 웃음이 세어 나오게 됩니다.

펼쳐진 풍경은 하나인데 서서 바라보는 곳이 다르면
느끼는 것도 눈에 담는 것도 다르지 않을까 합니다

살아내는 세상도 마찬가지 인 것 같습니다
그렇게 오늘을 살아낸 그 길에
아름다운 풍경 하나 그려놓고
이 하루를 기쁘게 퇴근하세요
오늘도 참 잘 산 것 같습니다.

한 번 더 긴 호흡이 필요합니다

자기주장과 소신을 자신 있게 표현하는 시대가
바로 지금 우리가 사는 시대이며 이것이 꼭 필요한 것이기도 합니다.

하지만 넘치는 자기주장과 소신이 관계의 관점을 막을 수 있다는
사실 또한 알고 있어야 하지 않을까 합니다.

일상의 대화 속에서 듣고 생각한 후 말하고 행동하십시오.
들리고 느끼는 대로 말하고 행동하면
혹 감정이 앞서 내 맘이 잘 못 전달되거나 관계가 깨질 수 있습니다.

행동을 조심하며 말을 아끼고 생각을 깊이 하면
기대보다 멋진 결과를 만들 수 있습니다.
조금만 느긋하게 한 번 더 긴 호흡이 필요 합니다

작은 행복이 내 삶 전체를
진동 시킬 수 있습니다

살면서 소소한 일에 기뻐하는 마음과

아주 작은 일에도 행복한 미소를
머금을 줄 아는 그런 아름다운 마음이
잠시 스쳐간다 하더라도 그런 마음이 내게 있으면 좋겠습니다.

작은 행복이 내 삶 전체를 진동 시킬 수 있으니까요

마음의 눈으로 보게 된다면

아무리 생각해도 어디서부터 꽉 꼬였는지
한참을 풀어도 엉킨 실타래처럼
삶 자체가 그리 느껴질 때가 있습니다.

그럴 땐 인생을 풀어야 할 숙제로만 보지 말고
신비한 경험 속에 있다고
생각을 해 보는 것이 낫지 않을까요!

조금 편해질 테니까

신이 주신 축복 가운데 하나는 추억입니다.

몇 만 가지의 기억을
다 기억 할 수 없는 것이 복입니다.
그 기억을 걸려내는 것 또한 축복입니다.
걸려내서 오랫동안 기억할 수 있는 것 그것이 추억입니다

저마다 인생은 사랑이 추억이 되고 아픔은 기억이 됩니다

그대 오늘 자신에게 쉼이라는 선물을 주면서
아픈 기억은 지워도 사랑스런 추억은
잔잔하게 남겨 놓는 인생을 살아가기를 소원해 봅니다

오늘도 난 설레고 싶다

집, 회사, 학교, 매일 반복되는 일상!
뭐 다른 특색 있는 인생을 살 수 없을까!

이곳도 기웃거리고 저기도 얼굴 한 번 내밀어 보지만
요즘 두근거리는 기대감도 목적에 대한 열정도 자꾸만 작아지네요

같은 시간, 같은 장소 , 같은 사람들 ,같은 일 하며
다람쥐처럼 산다는 것이 이런 게 아닌지 ~~

지금 목표와 꿈이 있으니
 여기서 무엇을 해도 자신을 설레게 하며 살아가면
꿈이 점점 뚜렷하게 그려질 것 입니다

바라보는 생각을 바꿀 수 있다면

만남, 헤어짐 , 이별 , 실패, 좌절

알고 보면 이미 지나간 시간인 걸 알면서도
돌릴 수 없어 아쉽기만 합니다.

도대체 언제 시간은 그렇게도 멀리 도망쳤는지...
다시 시작해 볼 수는 없는 건지...
자꾸만 그 시간 바라본들 속상함만 커지는 것이 당연하겠지만

그렇게 바라보는 생각을 조금이라도 바꿀 수 있다면
다가오는 새로운 오늘이라는 시간에서 아쉬움을 달래고 남지 않을까요

아쉬움에 미련을 둔다고 나아질 수 없다면 그대로 두는 것도 나쁘지 않습니다

일상의 평범한 일탈이 행복일까 합니다

누군가는 남다르고 대단한 것을 손에 쥐었다고
행복하다 말할 수 있겠지만

행/복, 별거 아닙니다.

학생들이 시험 끝난 날 노래방 가서 신나게 소리 지르는 것
고생하여 번 알바비 받아 인터넷 쇼핑 질러버리는 것

이들에게 이것이 잠시라도 행복한 일이듯이
잠시 작은 일속에서 행복을 느껴 보자구요

행복 하고 싶다면 스트레스는
그냥 어디에다 던/져/두/는 편이 좋지 않을까요!

텅 빈 생각, 텅 빈 마음이 주는
휴식이 필요합니다

얽히고, 설키고 실타래처럼 꼬여 버린
오늘이 당신에게 부담이고 짐이 된다면

복잡한 문제를 풀 듯이 원인을 찾고
방법을 찾으려 고민하는 것은
좋지 않은 방법 일 수 있습니다

때론 아무 생각 없이 하루를 보내는 것이
우리에게 다음을 위한 힐링이 될 수 있습니다.

그 문제 그냥 던지 듯 툭! 내려놔 보세요

변화가 필요한 때

숨 막히도록 조여 오는 제도를 바꾸기 힘들다면
바라보는 의식을 바꾸고
바라보기에 거북한 목표물이 있다면
눈높이를 낮추고 눈의 방향을 돌려 봐

그럼 마음 편해지고 시간이 지나다 보면
규칙들도 조금 변하지 않을까

사진처럼 덜어내고 볼 줄 알아야 합니다

아름다운 추억을 담아내는 사진은
뺄셈의 법칙을 가지고 있지요
풍경이 아무리 좋아도 욕심껏 다 담을 수 없습니다.
필요한 부분만 담아내 더 아름답게 나타내지요

인생도 전체가 아름다울 수 없습니다.
사진처럼 행복할 수 있는
부분만 담아서 우리 가슴에 찍어두세요

머물지 못할 추억은 잘라내고 보관하세요
욕심을 덜어낼 수만 있다면 그만큼의 행복으로도 충분합니다

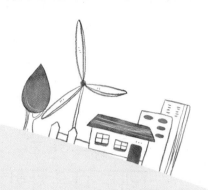

그래요 괜찮습니다

괜찮습니다. 뭐

마음이 오라는 데까지 오고
가라는 데까지 간다면 얼마나 좋겠습니까!

하지만 생각대로 움직일 수 없는 것이 마음이잖아요.

조금만 더 솔직해 진다면 누구든 내 마음 알아주지 않을까요

삶이 행복한 건
그래도 다음기회가 있기 때문입니다.

살다 보면 정답을 모를 수도 있고
풍성한 열매를 얻으려다 실패도 할 수 있습니다.

하지만 가는 길과 가야할 길을 알면서도 실수했다면
그 실수, 꼭 잊지 말아야 합니다

그래야 다음 기회는 내 것으로 만들 수 있으니까요

쓰담쓰담 작은 위로

세상은 나를 가만 두지 않아
반짝이는 웃음, 생명을 주는 표정 하나
내개 고프지만

누군가 가만가만 토닥여주면
웃음 한 방울 쏟을 수 있고
눈물 한 바탕 흘릴 수 있자나

대단하지 않지만 그래도 멋진 인생입니다

꿈은 크기에 비례하지 않아서
대단하지 않아도 꿈은 누구나 꿀 수 있지

남들과 다른 인생을 꿈꾸지만
남들을 위한 꿈도 꾸며
나만의 멋진 인생을 꿈꾸며 살자구

한발 먼저 하루 먼저, 그리고 마음도 먼저

당신이 원하는 것을 알기에
나의 필요를 내려놓을 수 있고

당신 곁에 있고 싶기에
먼저 나의 모든 것을 당신께 드리려 합니다

사랑은 소유가 아니라 필요를 채우는 것이니까요

비교될수록 나에 대한 실망이 더 커지자나

내 속에 아직도 가진 것이 많은데
자꾸만 비교해서 아픔만 채우고 있네요

나와 다름을 인정하고
다시 나를 돌아보면
조금은 행복해 집니다

진솔하게 내려놓고 자신을 바라보면 가능합니다

그래요

우린 마음속의 진심을
거꾸로 말하고 싶을 때가 있다.

'살고 싶다'고

사실 그 말을 자세히 들여다보면
지금처럼 그렇게 살고 싶지 않을 때
우린 종종 그렇게 말합니다.

산다는 의미가 너무 크지 않아도 되자나요

우리는 살면서 후회도 하고 아파하기도 한다.
부딪히지 않으면 아파하지 않아도 되고
시작하지 않으면 후회하지도 않았을 것이다.

그러나 최선을 다했다면
아픔과 후회는 꿈을 향해 한발 더
가까이 다가서게 했을 것이 분명하다.

마음에서 놓은 것에는 후회나 아픔에 미련을 두지 말고
산다는 의미가 너무 크지 않아도 되기에
오늘도 열심히 살아가보자

긍정과 열정의 날개

어떤 일의 가치는
그가 품고 있는 희망에 비례한다.

희망은 꿈을 이루어 가는 날개와 같다.

잘 될 거라는 긍정의 날개와
해내고야 말겠다는 열정의 날개가
그대의 맘속에 있다면

그 일은 성공할 것이고
그 일의 가치는 모든 이가 인정할 것이다.

당신이 그 일을 해낼 것이다

시작 전 긴 호흡이 필요합니다

하루의 첫 걸음을 시작하면서
심호흡을 길게 했습니다.

미세먼지 때문에 아니고 해야 할 일들이 쌓여 있고
벅찰 것 같아서가 아닙니다.

하루를 이겨내고 멋지게 살아가기 위해서입니다.

오늘 내뱉은 긴 호흡이
내 안에 부정적인 생각들을 내 보냈습니다.
긴 호흡이 목적과 방향을 또렷이 보게 했습니다.

존재하는 이유를 알기에

따사로운 햇살이 좋지만 작렬하는 여름의 태양은 싫다.
시원하게 부는 가을바람은 좋은데 혹독한 겨울바람은 싫다.

하지만 뜨거운 태양과 추운 바람이 필요하기에
존재하는 것을 누구나 안다

받아들이고 견뎌내야만
따스한 햇볕과 선선한 바람의 소중함을 느낄 수 있듯이

인생에서도 즐길 수 없다면 받아들이고 견뎌내야 하지 않겠는가
견디면 희망이 온다. 조금만 더 힘내자

하고 있는 일에 감사하면

자신이 하고 있는 일에 감사 하십시오.

당연히 해야 할 일이기에 하는 것뿐이라고 말하지 말고
그 일을 할 수 있기에 감사해야합니다.

결과에 대해 감사하기 전에 하고 있는 일에 대해
또 그 일을 주신 이에게 감사할 수 있다면
그 열매는 더욱 빛날 것입니다.

우리는 자신에게 감사하고 있을 때
그 감사는 더욱 절실해집니다.

자서전을 쓰듯이 살아야

길 위에서 수많은 사람들과 이야기들을 만납니다.
내가 주인공일 수도 있고 아닐 수도 있겠지만

나는 그 길을 가고 있고
나도 그 사람들 속에서 수많은 이야기 거리에 속합니다.

어떤 이들은 스스로 만족하기도 하고 불평하기도 합니다.
또 즐기기도 하고 아파도 합니다.

그것이 힘겹다 해도 중요한 것은 나입니다.
자신이 주인공이 되고 이야기 속에 있으려면
시를 써 내려가듯 살지 말고 자서전을 쓰듯 살아가야 합니다.

오늘도 당신이 주인공이 되어서 말입니다.

결과에 상관없이 묵묵하게

미루다 또 미루고
그렇게 해야 할 일들이 쌓여갈 때가 있습니다.
언젠가는 꼭 해야 할 일인데도 말이죠.

가끔 생각합니다. 그 때 했어야 했는데...
또 그러다 보면 부담만 늘어갑니다.

오늘 그중에 작은 것 하나를 해결 할 수 있다면
마음도 가벼워지고 미루는 습관도 줄어들겠죠

결과에 상관없이 묵묵하게 자신의 할일에 집중하는 자세가 필요하지 않나요

흘러 가는대로 맡기고 가다 보면

인생은 강물처럼 저절로 흘러가지 않습니다.
몸부림치듯 빠져나가고 싶은데 그럴수록 수렁에 빠진 듯
헤어 나오기 힘든 일을 마주할 때가 있습니다.

그때 그대는 잠시 흐르는 대로 가만히 거스르지 말고
흘러가는 대로 맡기고 가다 보면
딛고 일어설 곳에 닿아 있을 것입니다.

꼭 필요한 짐은 짐이 아닙니다

내 몸에 꼭 맞게 매 놓았던 가방끈이 늘어진 것 같습니다.
손에 들었다 어깨에 걸었다 반복해보지만 편하지 않아요.

짐을 가지고 길을 나서는 것은 필요했기에 당연한데도...

이렇게 불편할 때는 짐은 짐일 뿐입니다.

그러나 필요하기에 가지고 나설 것이라면
끈을 어깨에 맞추든지 새로운 방법을 찾아야 합니다.

우린 때론 꼭 필요한 것들은
짐처럼 불편해 할 때가 있습니다.

생각을 다시 잡고 의지를 새롭게 해서
일단 힘 있게 걸어보는 것은 어떨까요?

염려를 조금만 내려 놓으면

계획을 멋지게 세우고도 출발조차 못할 때가 있습니다.
굳게 세운 의지가 종종 결심에만 머무르는 것은
걱정과 염려의 끈을 자르지 못하고 너무 세밀하게
계산하고 있기 때문 일 수도 있습니다.

계획한 일을 시작하면서 잘될 거라는 긍정적인 마음으로 출발하고
동시에 최악의 여러 경우들에 대처하는 마음으로 출발하면

그 일은 이미 절반은 성공으로 시작 된 것입니다.
부정적 생각을 가져오는 염려는 조금만 내려놓으면 좋겠습니다.

즐거운 마음으로 가다보면

어쩌면 스스로가 매우 낯설고
힘겨운 길을 가고 있는 것 같지만
누군가에게는 매일 쉽게 걸었던 길일 수 있습니다.

생각해 보면 처음 가는 길은 멀어보여도
돌아오는 길은 가깝게 느껴지는 것과 같습니다.

그러니 그대가 가고 있는 오늘의 낯선 길도
즐거운 마음으로 도전해 보고
멈추지 않고 가다 보면
낯설던 길도 익숙하고 평범한 길이 되고

그 길은 바로 행복한 길이 되고 축복의 길이 될 것입니다.

그렇다면 먼저 말해

감정에 인색하거나
너무 조심스러움에
두려워하지 마세요

자신과 누군가에게 간직하고 있는
감정과 말이 있다면
지금 표현해야 합니다

자신에게
'괜찮다고'
'수고했다고'
'힘내라고'

그대에게
'고맙다고'
'사랑한다고'
'미안하다고'

함께하고 싶다면 먼저 해야 합니다
사랑과 관심은 표현으로 시작되니까요

열심히 살고 있자나

열심히 가던 길에 잠시 멈추어 서서 숨을 돌리다 보면
길을 잃었다는 생각에 두려울 때가 있습니다

그런 일로 가슴조리고 답답해서
이렇게 사는 것이 맞나? 싶을 때가 있겠지만

지금까지 잘해왔다고 자신을 토닥거리며 가다보면
밝고 안전한 곳에 내가 서 있을 거라는 확신으로 살자구요

열심히 살고 있으니까요

행복이란 놈

행복이란게...
특별하다고 생각하지 않기로 했습니다

행복이란 것은 생각하기 나름대로 자신 안에 가까이 있더라구요
남 보다 색 다르게 얻은 결과로 행복한 것도 있겠지만
살살 뒤적여 보면 소소했던 행복한 일들이
내 안에 가득했다는 것을 알 수 있을테니

그대 마음껏 행복을 꺼내 써 보십시요
생각해 보면 아주 작은 웃음거리도
행복한 기쁨을 느꼈던 적이 많을거예요

청바지로 갈아입고

아주 우연히 24시 사우나에서
70대 초반으로 보이는 어른들 모임 곁에서
팥빙수를 먹게 되었는데 "청바지" 모임인 것을 알게 되었습니다

대중들이 함께하는 곳에서
그분들의 웃음은 너무 환하고 밝았지만
작은 소리의 외침에는 절제된 예의와 열정이 있었습니다

팥빙수를 먹으며 건배하듯 외치는 소리는
"청춘은 바로 지금 부터야"

젊은 생각을 가지고 산다는 것은
자신에게 주는 가장 큰 희망의 에너지 입니다
몇 년 만 젊었더라면"..... 돌아갈 수도 없습니다

젊게 산다는 것 마음이면 충분합니다
오늘, 청바지 갈아입고 힘내세요

마음은 신비롭다

마음은 정말 신비해요
마음이 통하면... 입으로 말하지 않아도 생각이 전달되고
마음이 깊어지면... 작가들의 작품은 생각에서 완성 됩니다

그래서 눈으로 말하고 마음으로 글을 씁니다

수많은 일들과 관계 속에서 터놓을 수 있는 마음을 가진 사람과
만날 수 있다는 것은 행운이고 축복입니다

오늘을 살면서 혹시나 상처받을까
접어 두었던 마음들을 조금씩 열어가는 시작을
나부터 해보면 어떨까요

자신 없어도 아주 조금씩.

균형 있는 지혜를

열심 있는 당신을 응원하지만
일 보다 중요한 것이 사람이기에

오늘 하루 일 때문에 쉼을 잃고
소중한 사람들과 멀어지지 않도록
균형 있는 지혜를 놓치지 마십시요

주어진 일에 집중하고 흔들림 없이 가더라도
자신을 위한 쉼과 관계를 위한 곁눈질도 필요할 수 있습니다

한 번 더 생각하는 긍정

걷다가 깊은 생각이 들 때는
잠깐이라도 멈춰 서는 것이 좋을 때가 있습니다
우리 인생도 가다가 멈춰 선 것 같은 현실을 느낄 때가 있지만
그렇다고 남 보다 뒤쳐지는 것은 아닙니다

더 올 바른 방향과 분명한 목적지를 향해 가기 위한
기회의 시간이라 생각하고 가벼운 고민에 빠져 볼 필요도 있습니다

한 번 더 생각한다는 것을
더 나은 결과를 얻는 방법이라고 긍정해 보십시요

웃음으로

사소한 오해로 묵혀 두었던 감정이 서로를 머쓱하게 만들어서
괜히 안 그런 척 헛웃음으로 넘어가려 한 때가 있었습니다

그런데 그 웃음이
서로의 마음을 만져 주는 묘약이었습니다

부딪혀 함께 하다보면 사소한 감정 앞에서 피하고 싶을 때가 있습니다
지금 웃음으로 넘길 수 있는 따뜻한 마음의 꽃을 피워
서먹한 사람에게 다가가 가벼운 미소를 던져보면 어떨까요

아는 만큼만 말해

사람들은 70밖에 모르는 내가 30을 더 아는 체 한다고
나를 100으로 여겨주지 않아요

창피해서 쪽 팔릴까봐 모르는 것을 아는 것처럼
제발 허풍은 떨지 마세요

아는 만큼만 말해도 진심은 전달되니까요

잘 모르는 것은 잘못이 아니죠
모르는 것을 모른다고 뻔뻔할 이유도 없어요
아는 만큼 말하는 것이 부끄러운 일은 아닌 걸 다 알고 있어요

오늘도 허풍은 떨지 말고 모르는 것을 조금씩 알아가고 있다면
당신은 이미 멋진 사람입니다

괜찮아! 너를 충분히 이해해

괜찮아!
그러니까 염려하지 않아도 돼!

이 말에 마음이 쓸어 내려지고
걱정했던 복잡한 생각들이 차분해 질 수 있는 좋은 말이 아닐까

물론 진심, 괜찮을 수도 있겠지만...

이해할 수 있다는 말이고, 받아들일 수 있다는 감정이고,
안심시켜 주려는 말이지
정말 아무렇지도 않다는 생각을 전해 주는 말이 아닐 수 있다

어쨌든 이 말은 나와 상대를 편하게 해 줄 수 있는 아름다운 말이다

어떤 일을 만났을 때 감정은 한 박자 쉬고 너를 충분히 이해한다는 말로
괜찮다고, 염려하지 말라고 말해주면 어떨까

부족함을 인정하는 것이 성숙입니다

완벽한 사람에게서, 꽤 괜찮게 생각했던 사람에게서
실망스러운 일을 본 적이 있습니다

실은 그는 완벽했던 것이 아니라
빈틈없이 보이려는 사람인 것 뿐 입니다

사람은 누구나 부족하고 미성숙한 부분이 있지요
물론 나도 그렇구요

완벽한 사람으로 평가 받고 싶어서 너무 애쓰지 말자구요
그렇게 빈틈을 채워 보려 해도
난 여전히 부족한 부분이 남아 있을테니까요

그저 주어진 것에 성실한 마음으로 최선을 다한다면
그것이 오히려 자신과 타인에게 더 인정받을 수 있으니까요

목적만 위해 살지 말고

스승을 떠난 지 오래된 제자가
"인생을 어떻게 살아야 하나요?" 하고 편지를 썼다

스승은
"사람, 사람, 사람, 사람, 사람"
이렇게만 살면 된다고, 이 해답을 풀고 그렇게 살면
바르게 사는 인생이라고 답장을 주었다

사람이면 모두가
사람이냐
사람이
사람다워야
사람이지

사람답게 산다는 것 쉬우면서도 어려울 것 같지만
나다운 것이 무엇인지 알게 되면 어려울 것 같지만 쉬울 것도 같습니다

오늘 나는 완벽할 수 없지만
사람답게, 나답게 살기 위해 도리를 하면서 살았다면
그대는 인생을 잘 살고 있는 것입니다

가끔, 두 팔을 베개 삼아 하늘을 봐

발은 얼어붙은 듯 움직일 수 없고
심장은 멈춘 것 같고 생각이 마비되어
"이러지도 저러지도 못할 때"

그때. 그럴 때. 어땠어?
눈물만 흘렸어?
어디론가 가버리고 싶었어?

그냥 큰 대자로 누워 보니까 잔상으로 보이던 것들이 보이지 않고
뻥 뚫린 파란 하늘만 보이더라구

하늘은 날 보고 웃어주고 볼을 스치는 바람은
내가 다시 설 수 있도록 손을 잡아 주더라구

있잖아! 눈에 거슬리고 마음을 복잡하게 하는 일이 생길 때
가끔 두 팔을 베개 삼아 하늘을 보며 너 맘을 풀어줘 봐

서로를 지켜주는 말을 해야지

우리는 같은 시간과 공간에서 다른 생각과 꿈을 그리며 살지만
서로 피해주면서 내 것만 챙기면서 살지는 말자

신호등이 서로의 안전을 지켜 주듯이
마음에서 표현하는 말로도 우리는 서로를 지켜 줄 수 있어

실수했거나 잘못했다면 '미안해' '죄송합니다'라는 말 그 정도
고마운 일 앞에서는 '고마워' '감사합니다'라는 말 그 정도
그 정도면 남에게 피해를 주는 사람은 아니겠지

근데 그 표현이 왜 그리 힘들지? 잘못된 습관과 자존심 때문일까?

하면... 해 보면...
너무 쉽고 좋은데

마음이 여유로워지면

복잡하고 분주한 세상일수록 귀찮다는 생각에 빠져
이런들, 저런들 하며 포기한 듯 살지는 말자

삶에 찌들어 사는 것과 삶에 젖어 사는 것에는
삶에 대한 마음가짐에 달려 있어

딱딱한 마음이 아니라 조금 여유 있는 마음에서
왜 이 일을 하고 있는지 이유를 생각해 보면
목적이 보이고, 그 목적이 분명해지면 일하는 자세가 달라져서
같은 일을 반복해도 기쁨으로 할 수 있지 않을까

우리 자신의 소중한 내 인생이니까
막 살듯 살지는 말자

새로운 길은 있다

"어떤 일에든 돌파구는 있다"

실패했다는 생각이 들 때가 다시 시작 할 수 있는
기회라고 생각하고 처음 다짐했던 마음을
작심하고 끌어내서 한 걸음만 더 나가 보자

그대에게 새로운 길이 열릴 것이다

4장

마음

터치

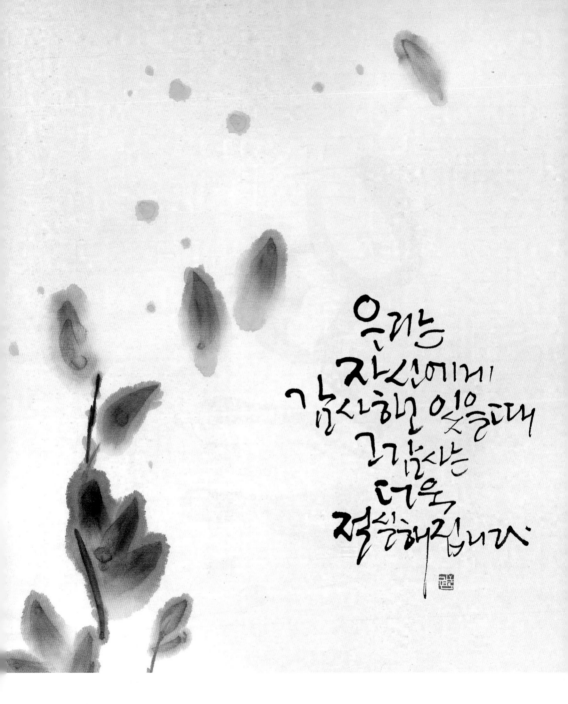

우리는
자신에게
감사하고 있을때
그 감사는
더욱
절실해집니다

우리는
자신에게
감사하고 있을때
그감사는
더욱
적실해집니다

하루의
첫걸음을
시작하면서
내 안의
부정적인 생각을
내보내는 길
긴호흡이
필요합니다.

하늘의
천둥을은
진동해면서
내안의
부정적인생각을
내보내는
긴호흡이
필요합니다.

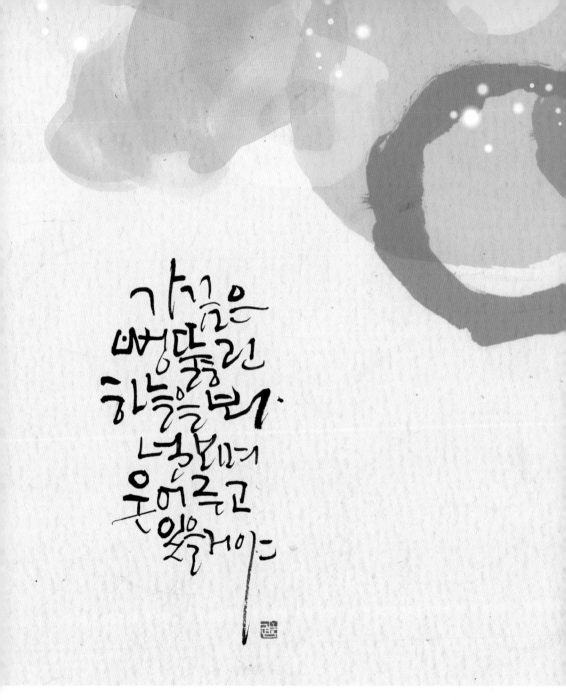

작은행복이
내삶의
전체를
진동시킬수
있습니다.

작은행복이
내삶의
전체를
진동시켜줄수
있습니다.

한계에
부딪혀있을때건
더도말고
딱
한개만더함
힘을써라

한계에
부딪혀있을때면
더도말고
딱
한개만더할
힘을내라.

일상의
대화 속에서
듣고
생각하고 말하는
긴호흡이
필요합니다~

일상의
대화 속에서
듣고
생각하고 말하는
기울임이
필요합니다

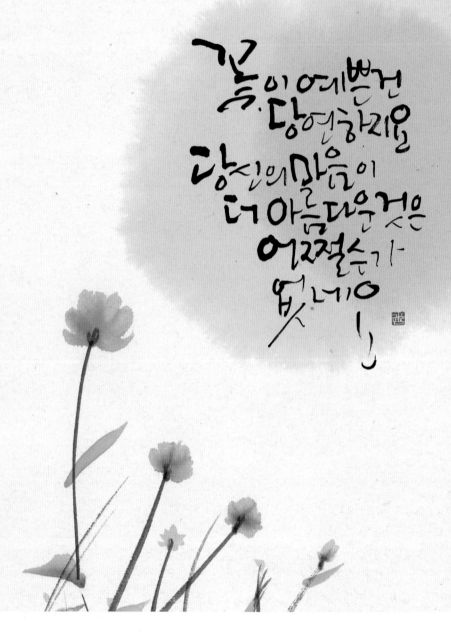

꽃이 예쁜건
당연하지요
당신의 마음이
더 아름다운것은
어쩔수가
없네요

꽃이 예쁜건
당연하지요
당신의 마음이
더 아름다운것은
어쩔수가
없네요

꿈!!
피울한치음은
짐이
아닙니다

그렇다면
참!!
잘한거이다

꿈!!
피곤한짐은
짐이
아닙니다

그랫다면
참!!
잘한거이ㄷ

함께
웃을수 있는 그대가
참좋
아

텅빈산과
텅빈마음이
주는
휴식

함께
웃을수있는
그대가
참좋다

텅빈생각
텅빈마음이
주는
휴식

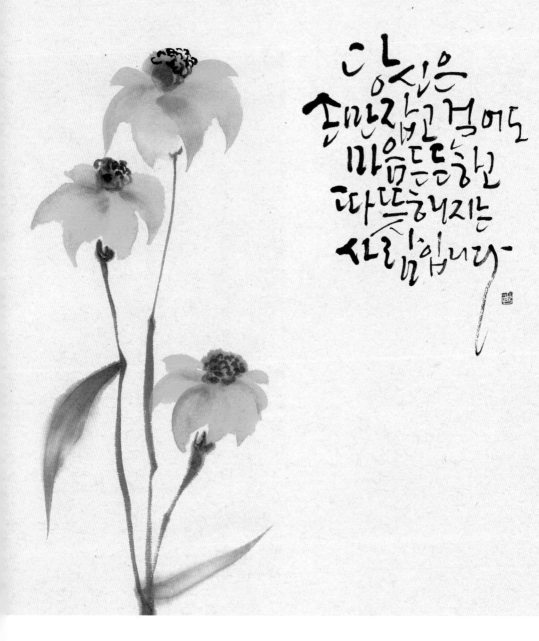

당신은
손만잡고있어도
마음든든하고
따뜻해지는
사랑입니다

당신은
손만잡고걸어도
마음든든하고
따뜻해지는
사람입니다

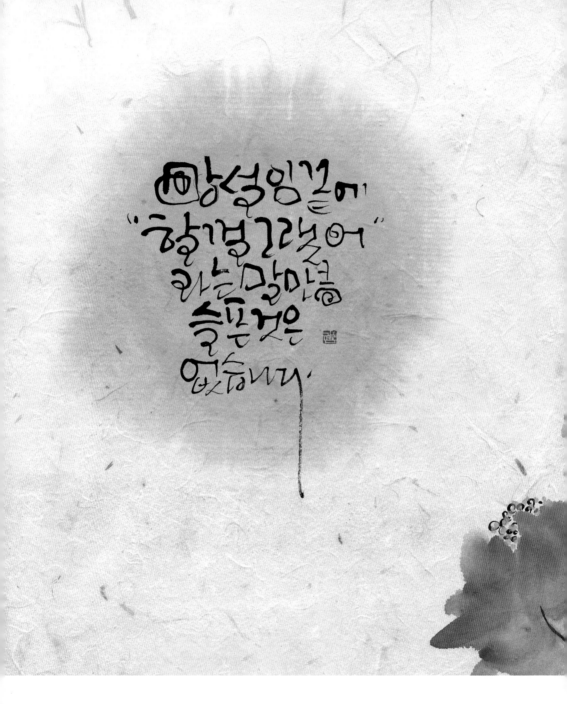

방성일끝에
"함께기뻐
라는말이름
슬픈것은
없습니다.

망설임끝에
"함께그랬어"
라는말만큼
슬픈것은
없습니다.

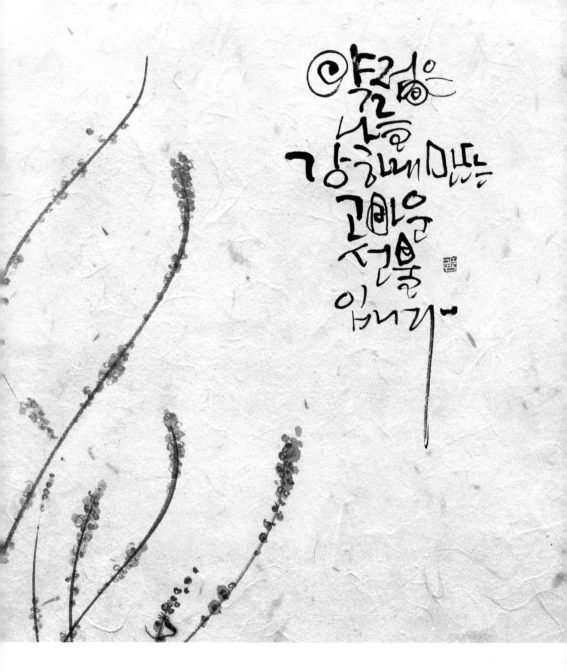

약점은
너를
강하게 만드는
고마운
선물
입니다

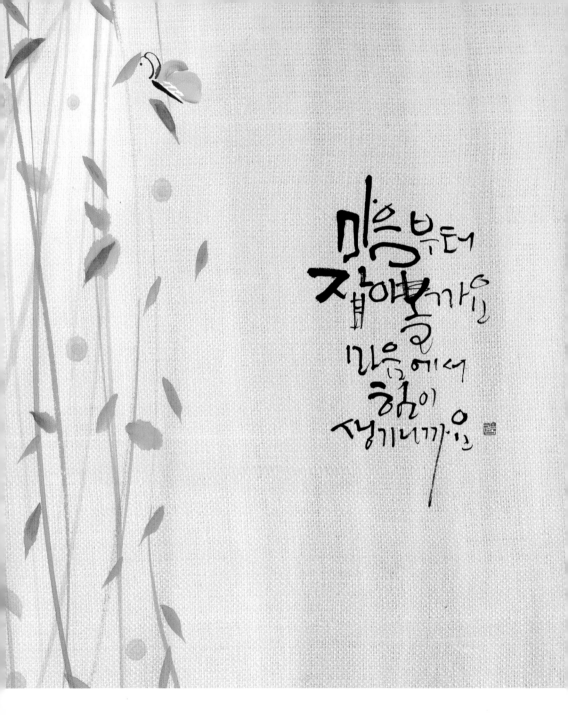

마음부터 잡아볼까요
마음에서 힘이 생기니까요

마음부터
잡아볼까요

마음에서
힘이
생기니까요

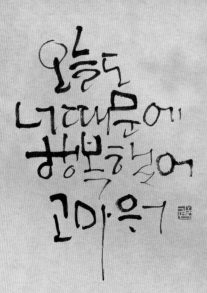

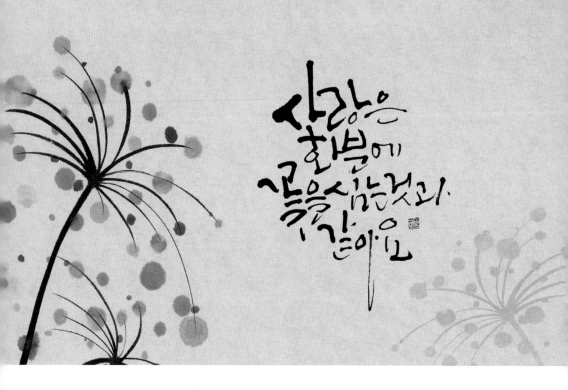

오늘도
너 때문에
행복했어
고마워

사랑은
화분에
꽃을 심는 것과
같아요

오늘도
너때문에
행복했어
고마워

사랑은
한쪽에
꽃을심는것과
같은거예요

아픔은
홀홀털어버리고
흉이개어진
상처를
지우리가

아픔은
훌훌털어버리고
찢기어진
상처를
지워라.

캘리그라퍼의 마음 붓터치 | **155**

그대를
사랑한다는
이유만으로
충분히
행복합니다

그대를
사랑한다는
이유만의
충분히
행복합니다

힐주얼따능
마음의
다짐이
필요합니다
잘헤내었고
잘하고있고
잘할수있으니까

한주의 다는
마음의
다짐이
필요합니다
잘해왔고
잘하고 있고
잘할수있으니까

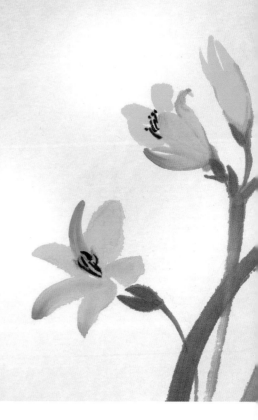

어떤일의
가치는
그가
품고있는
희망에
비례한
다.

어떤일의
가치는
그가
품고있는
희망에
비례한
다

삶이
행복한건
그래도
다음기회가
있기때문
입니다~

삶이
행복한건
그래도
다음기회가
있기때문
입니다

오늘도
느린기 강서을
기대합니다.

그래요
그럼
괜찮습니다-

오늘도
누군가 당신을
기대합니다.

그래요
그럼
괜찮습니다~

비록 힘을
인정하는것이
성숙
입니다

부족함을
인정하는것이
성숙
입니다

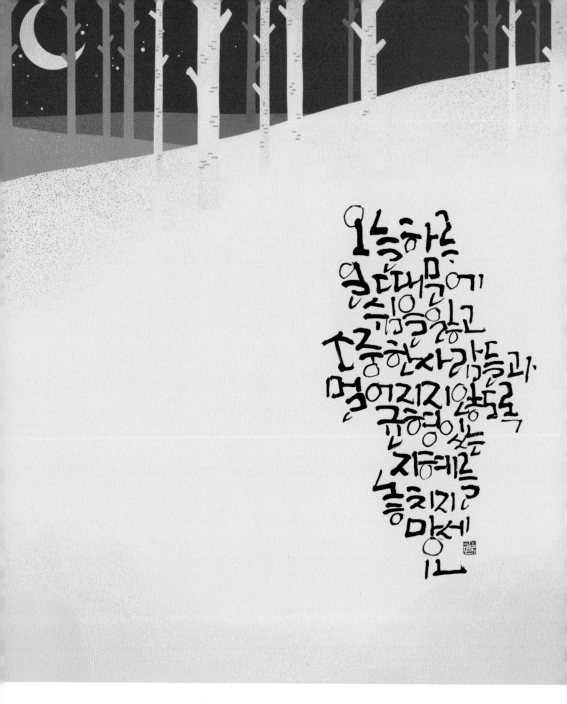

오늘 하루
일터에
쉼을 얻고
소중한 사람들과
멀어지지 않도록
균형 있는
지혜를
놓치지
마세요

오늘하루
일터에서
힘을얻고
소중한사람들과
멀어지지않도록
균형있는
지혜를
놓치지
말세
요

고맙다고
사랑한다고
미안하다고
먼저
표현해

결과에
상관없이
자신이한일에
집중하고
묵묵하게

결과에
상관없이
자신이 할 일에
집중하고
묵묵하게

사진처럼
행복할수있는
부분만담아서
우리가슴에
담아두지-

사진처럼
행복할수있는
부분만담아서
우리가슴에
담아두지

아픈추억이
나를
단단하게했대면
그또한
행복의
한조각일수
있습니다

아픈추억이
나를
단단하게 헐뗴면
그또한
행복의
한조각일수
있습니다

잘 달려가는
긍정의 날개이오,
해내고야 말겠다는
열정의 날개를
두 어깨에
달아라,

잘 달려가는
응원의 날개와
해내고야 말겠다는
열정의 날개를
두 어깨에
달아라

사랑은 크기가
너무
크지 않아도
되잖아요

한발 먼저
한구 먼저
그리고
마음도
먼저

사랑은 없기에
너무
크지 않아도
되라 나옹

한발 먼저
하루 먼저
그리고
마음도
먼저

도대체
시간이란 놈은
언제1격거니
1격리
되강처가같을끼ㅏ

듬대처
시간이란 놈은
언제인젤까
멀리
되갈처가을끼

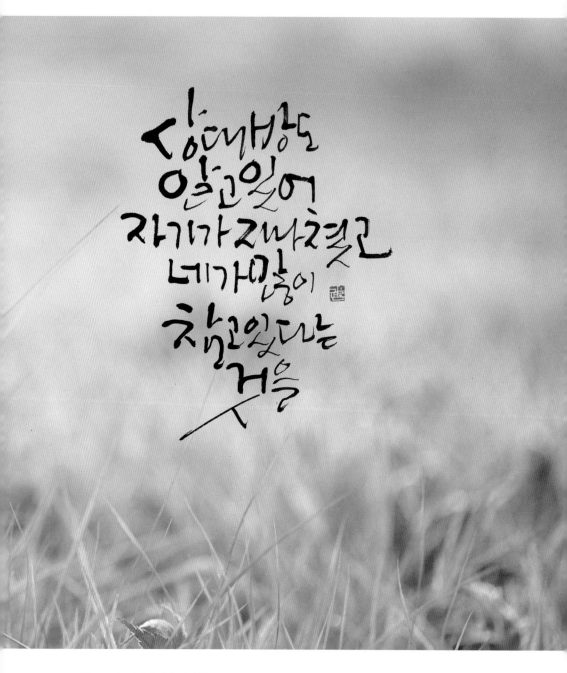

당대방도
알고있어
자기가져버렸고
네가마음이
참고있다는
것을

당신마음도
알고있어

자기가짜처럼고
네가믿음이

참고있다는
것을

나무가
꽃을 버려야만
열매를 얻고
강물은
강을 버려야만
바다를 얻을수있듯이
버리는것이
불가는
아닙니다

나무가
꽃을 버려야
열매를 얻고

강물은
강을 버려야
바다를 얻을 수 있듯이

버리는 것이
포기는
아닙니다

오늘
더
생각하려면
조저하지말고
두려움앞에서는
멈추지않을
용기를구하라

옳다고
생각하더라도
주저하지말고
두려움앞에서는
멈추지않을
용기를구하라

장신에게 엄지척!!
어때요

작지만 움직이는 행동에 힘이 있다

자신에게
엄지척!!
어때요

작지만
움직이는
행동에
힘이있다

톡톡 튀지말고
그저
평범하게
툭툭
걸어가 봅세

툭툭 튀지말고
그저
평범하게
틸틸
걸어가봅시다

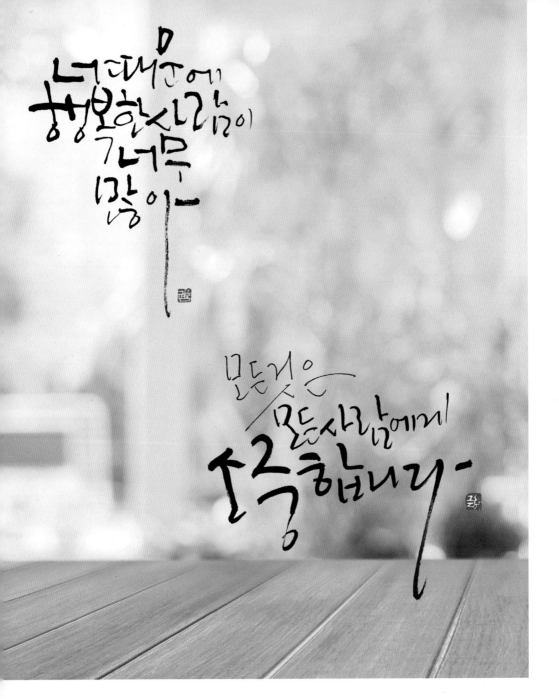

너때문에 행복한사람이 너무 많아~

모든것은 모든사람에게 소중합니다~

너때문에
행복한사람이
너무
많아

모든것은
모든사람에게
속합니다

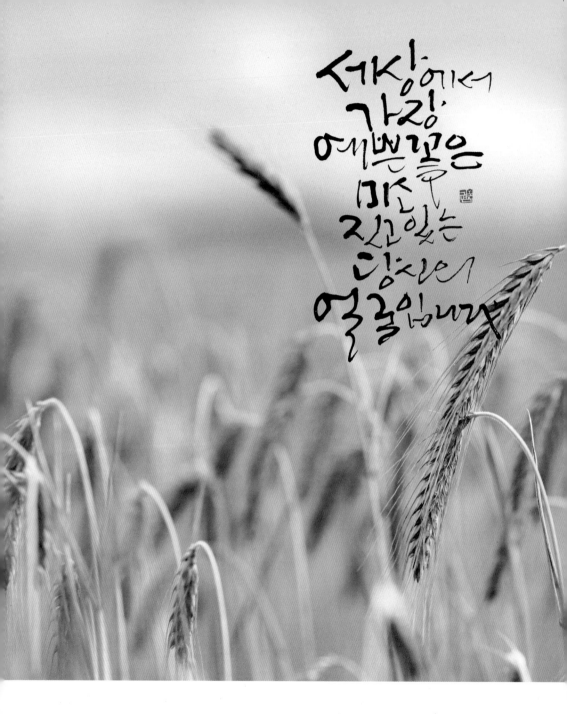

세상에서
가장
예쁜꽃은
미소
짓고있는
당신의
얼굴입니다

세상에서
가장
예쁜꽃은
미소
짓고있는
당신의
얼굴입니다

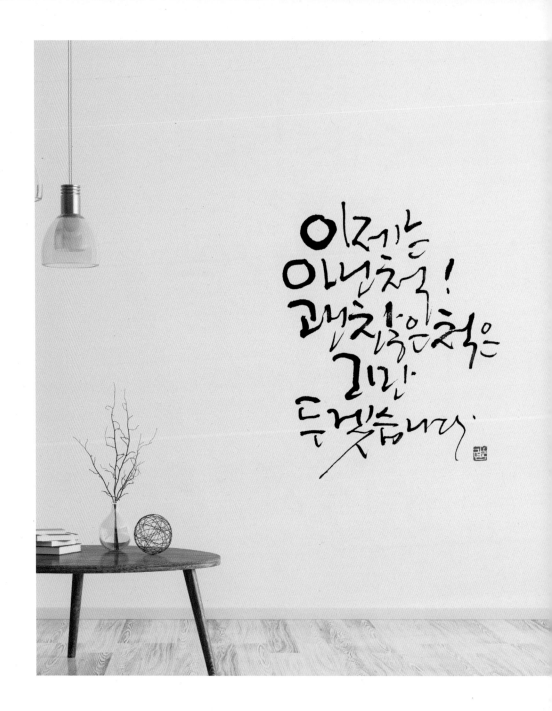

이제는
아닌척!
괜찮은척은
그만

두겠습니다.

말의 온도가
다뜻함이라면
말의 품계는
진실함입니다

캘리그라퍼의 마음 볼터치

말의 온도가
따뜻함이라면
말의 품계는
진실함입니다

그대가
가는길에
결심에는
결과가있고
영정에는
열매가있기를
응원할게

그대가
가는길에
결심에는
결과가있고
영정에는
열매가있기를
응원하기에

실패했다는
생각에,
마음지치더나
너무
고민하지마
또다른기회가
기다리고
있으니까.

실패했다는
생각에
마음지칠때
너무
고민하지마
또다른기회가
기다리고
있으니까

사람이면
모두가
사람이냐
사람이
사람다운거야
사람이지

사람이거건
모든가
사람이나
사람이
사람다은거야
사람이지

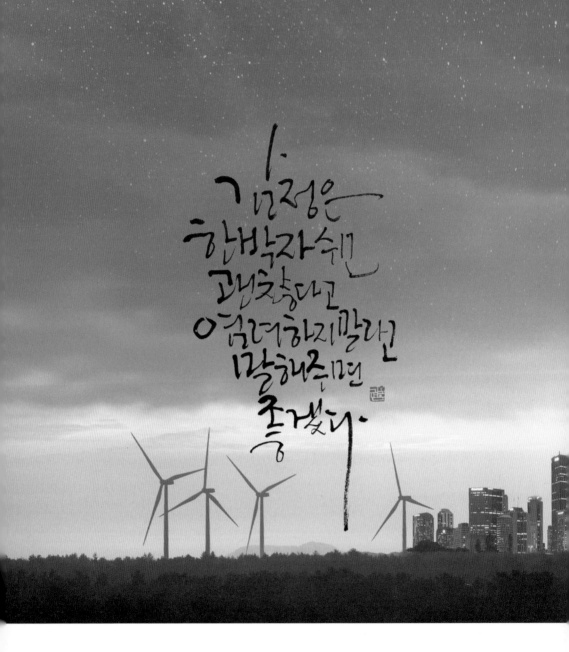

그 감정은
행복자 속에
괜찮았다고
억려하지말라고
말해주면
좋겠다

그 감정은
한박자 쉬고
괜찮다고
억지로하지말라
말해주면
좋겠다.

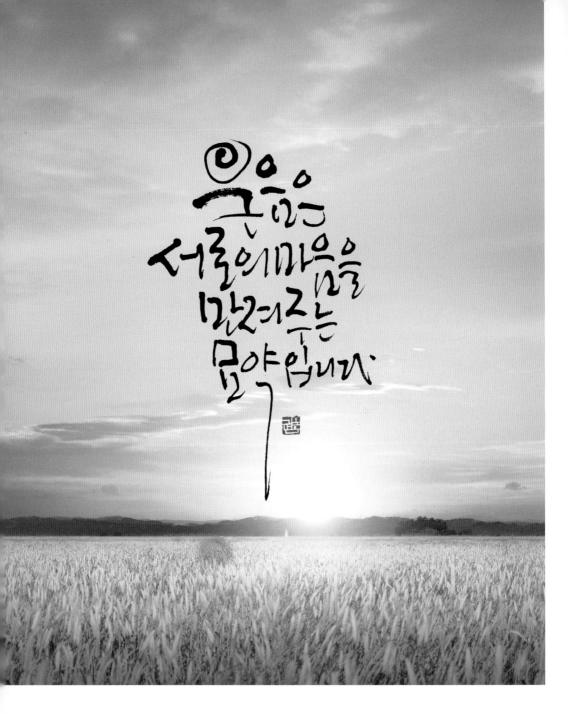

웃음은
근심
서로의마음을
179거주는
묘약입니다

웃음은
서로의마음을
맞이주는
묘약입니다

지금까지
잘해왔다고
자신에게
토닥토닥
소담소담
위로해줘

지금까지
잘해왔다고
자신에게
토닥토닥
쓰담쓰담
위로해줘

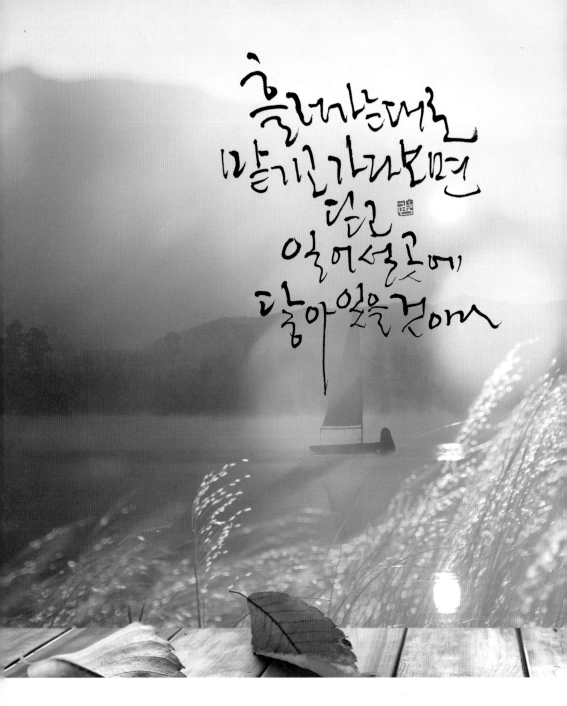

흘러가는대로
맡기고가다보면
담고
익어설곳에
닿아있을것에

흘러가는대로
맡기고가다보면
담고
익어설곳에
닿아있을것이다

즐거운
마음으로
가다보면
그길이
행복한길이
됩니다~

즐거운
마음으로
가다보면
그길이
행복한길이
됩니다

부러워하지마
그대는
있는 모습 그대로
너무
예쁘고
멋지고
아름다우니까~

부러워하지마
그대는
있는 모습 그대로
너무
예쁘고
멋지고
아름다우니까

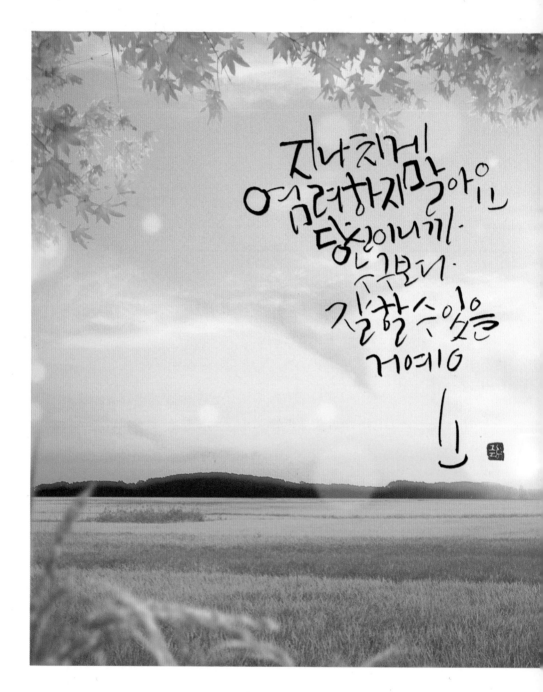

지나치게
염려하지말아요
당신이니까
그보다
잘할 수 있을
거예요

지나치게
염려하지말아요
당신이니까
그보다
잘할수있을
거예요

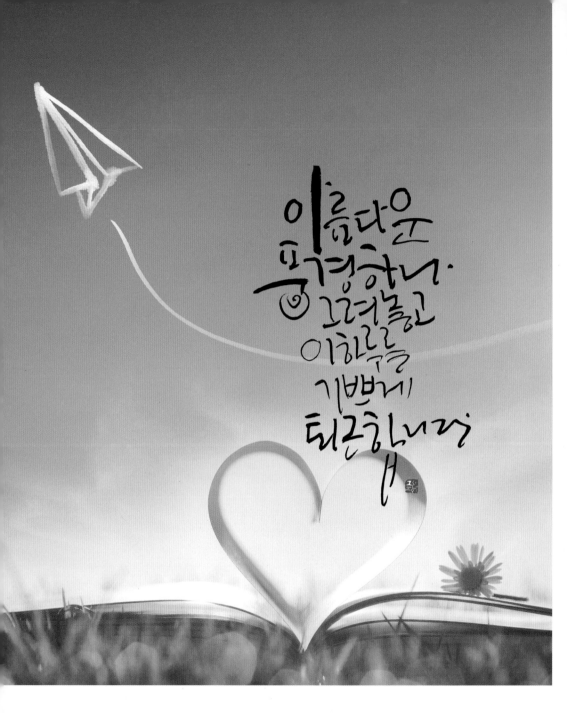

이름다운
풍경하나,
그려놓고
이하루를
기쁘게
퇴근합니다

이름다운
풍경하나
그려놓고
이하루를
기쁘게
퇴근합니다

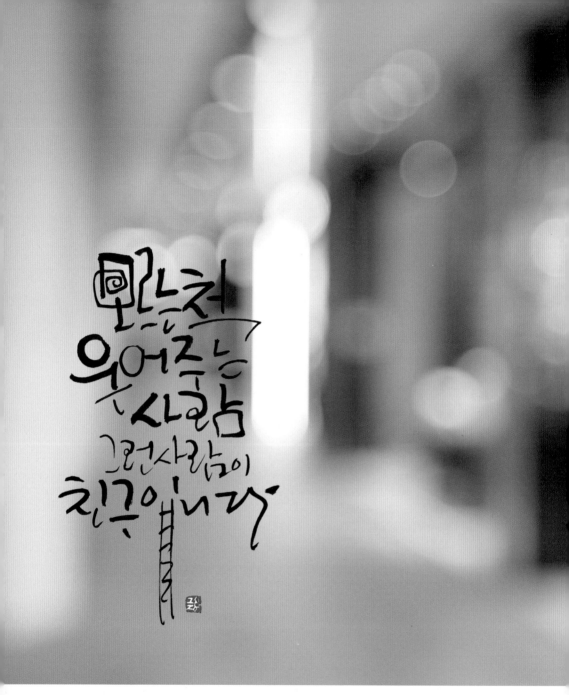

오늘처럼 웃어주는 사람 그런 사람이 친구이니까

당신이라서 오늘이 고맙습니다

그냥지 그냥 툭! 던지듯 내려놔봐

당신이라서 오늘이 고맙습니다

그냥 그냥 툭! 던지듯 내려놔봐

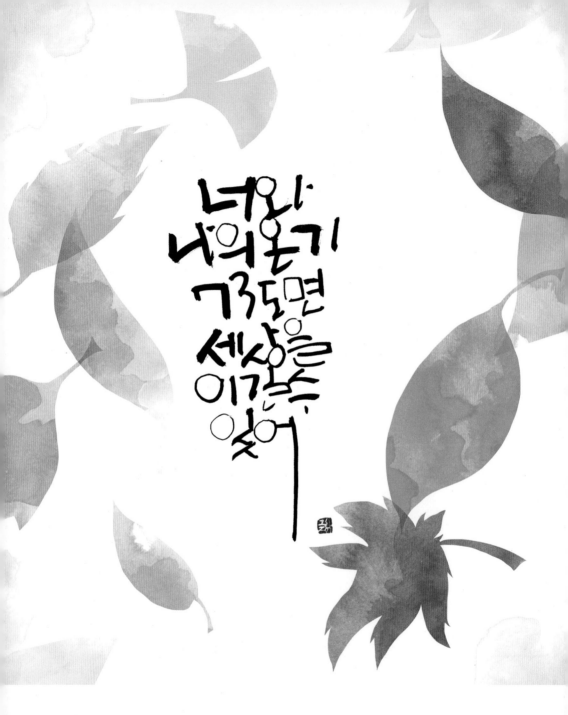

너와 나의 용기 거두면 세상을 이길 수 있어

너와
나의 온기
적도면
세상을
이길 수
있어

살다에
마음을한쪽
싣고
갑니다.

힘들구나~
누구나 그래
다들
아닌척하고
살아가는것
뿐이지

삶이에
마음하즐
싶고
가니다.

힘들구나
누구나그래
다들
아닌척하고
살아가는것
뿐이지

잘했어요
최선이
최고일수 있어요
토닥토닥
^^

잘했어요
저신이
최고일수있어요
토닥토닥
^^

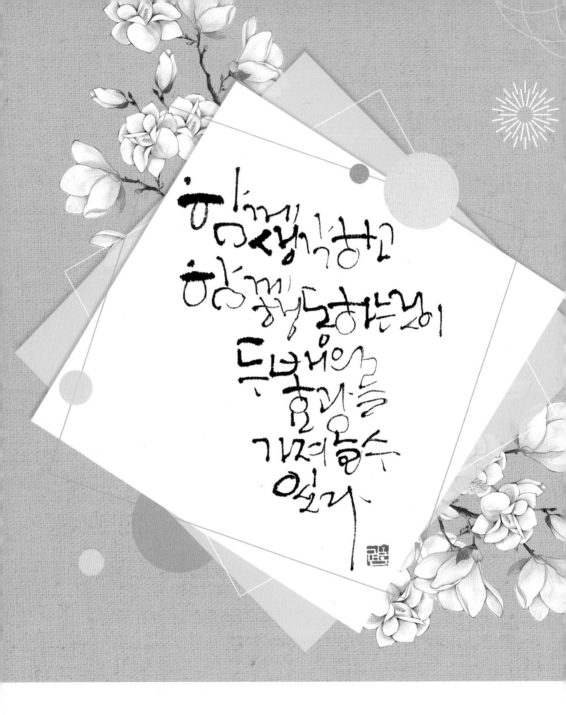

함께 명상하고
함께 행동하는것이
독서의
효과를
가져올수
있다

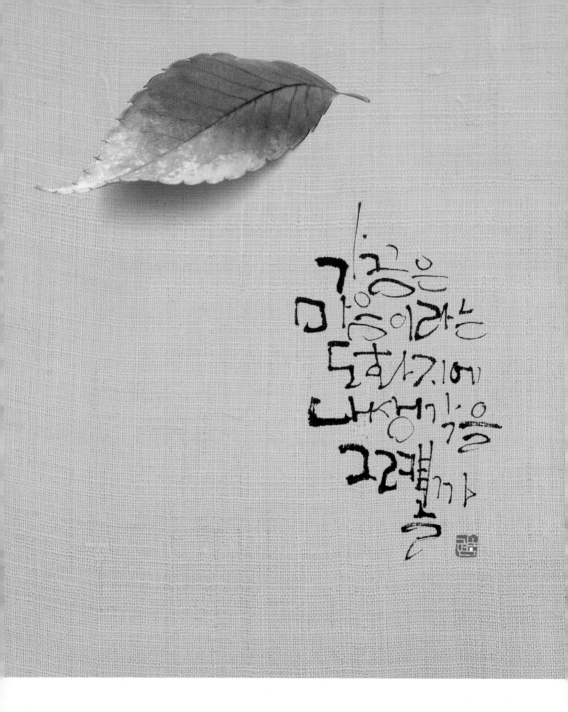

가을은
마음이라는
도화지에
낙엽기을
그려보는
[낙관]

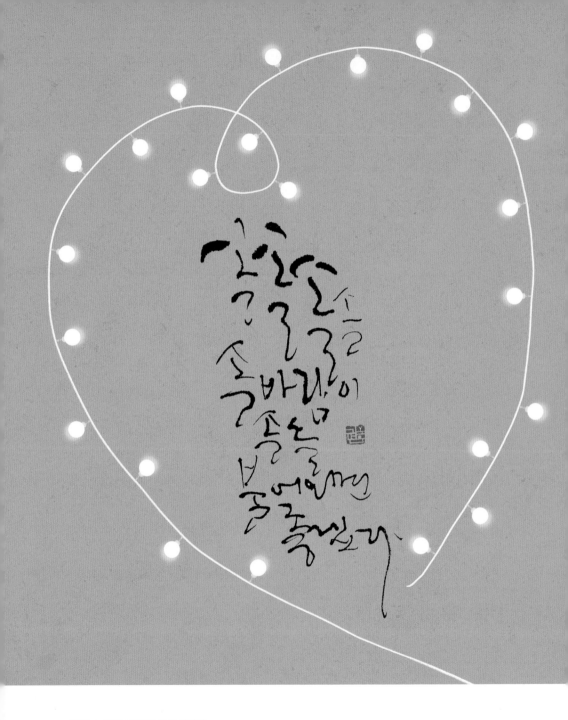

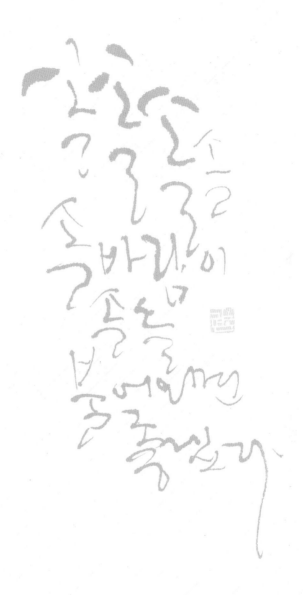

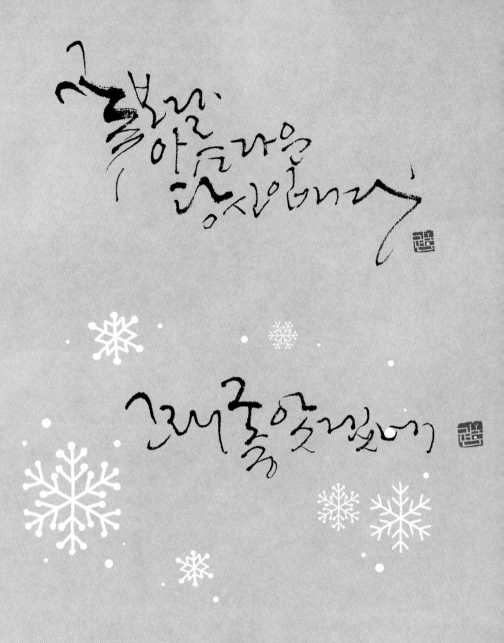

꽃길 아름다운 동산이어라

그대를 잊지않네

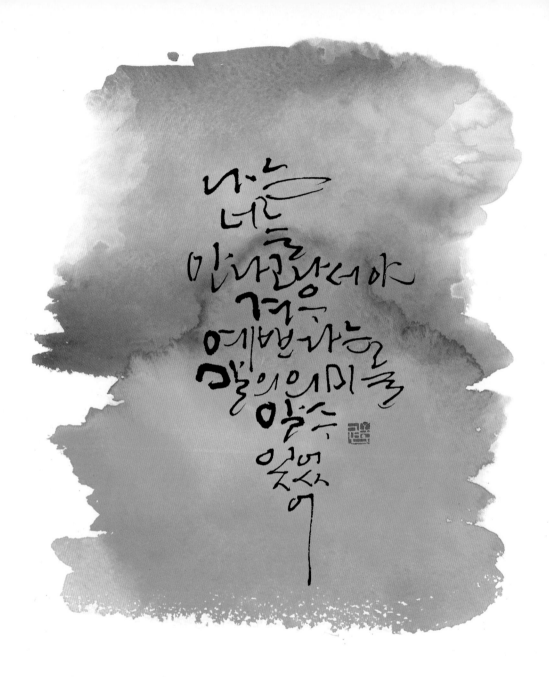

나는
너를
만나곤서야
걸을
예변하는
알의의미를
알수
있었어

나는
너를
만나고서야

그날

예뻤다는

말의 의미를

알 수

있었어

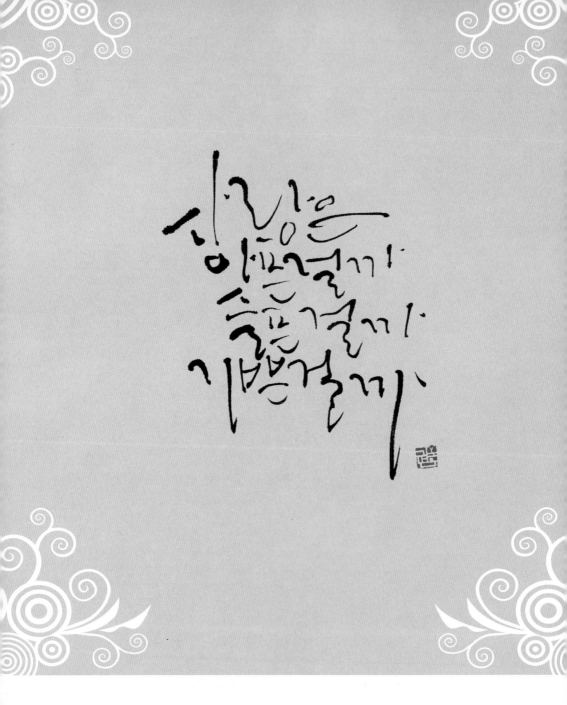

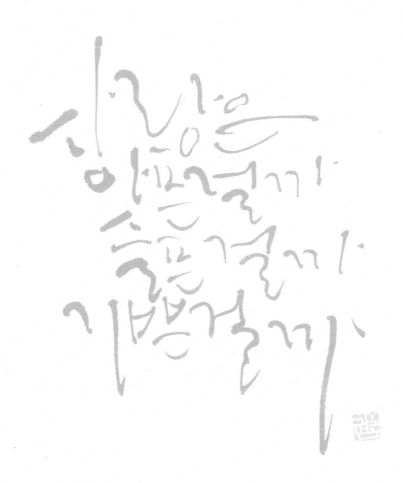

사랑은
아플걸까
슬플걸까
기쁠걸까

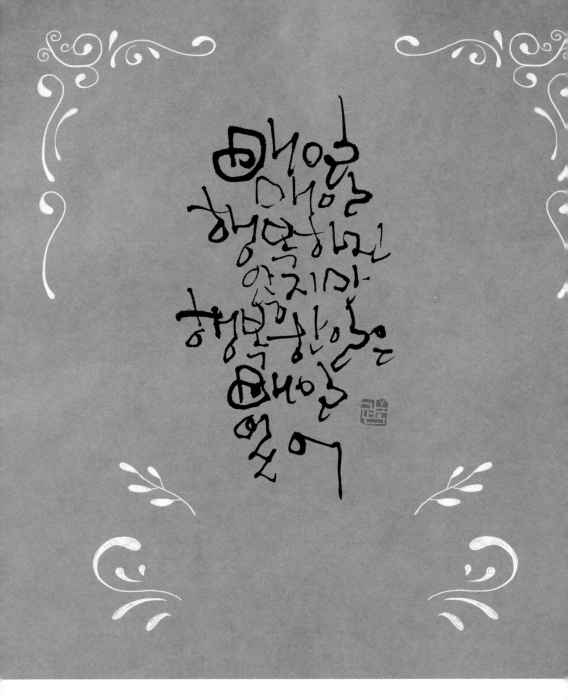

마음

마음을
행복하고
싶지만
행복한일은
마음
없어

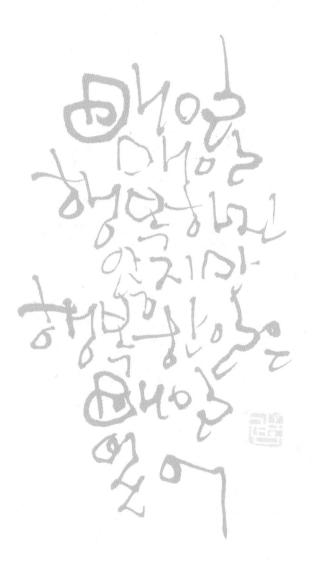

마음
마음
행복하고
않지만
행복한일은
마음
보여

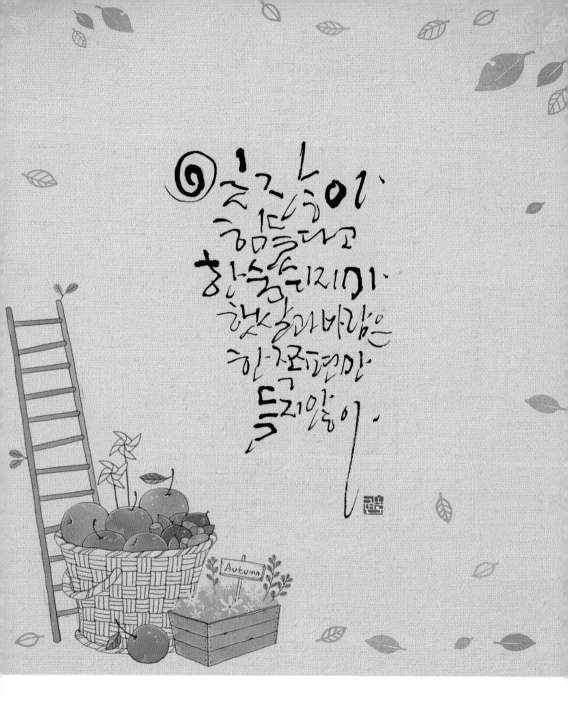

잎사귀이
흔들리고
한숨쉬지마
햇살과바람은
한쪽편만
들지않아

잊지마
힘들다고
한숨쉬지마
햇살과바람은
한쪽편만
들지않아

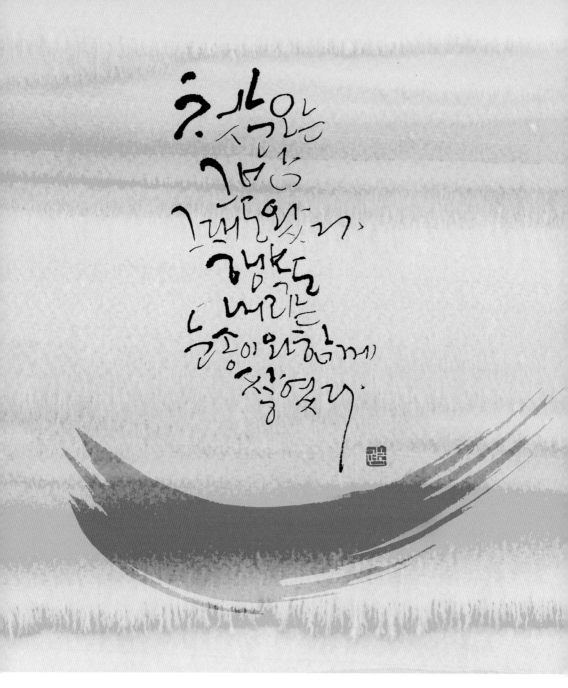

추석오는 길목은
그냥 그대로 였다가
행복도 내리는
눈송이와 함께
왔으면

흥, 사랑은

그냥

그때뿐이었지

행복도

내리는

눈송이와함께

사라졌다

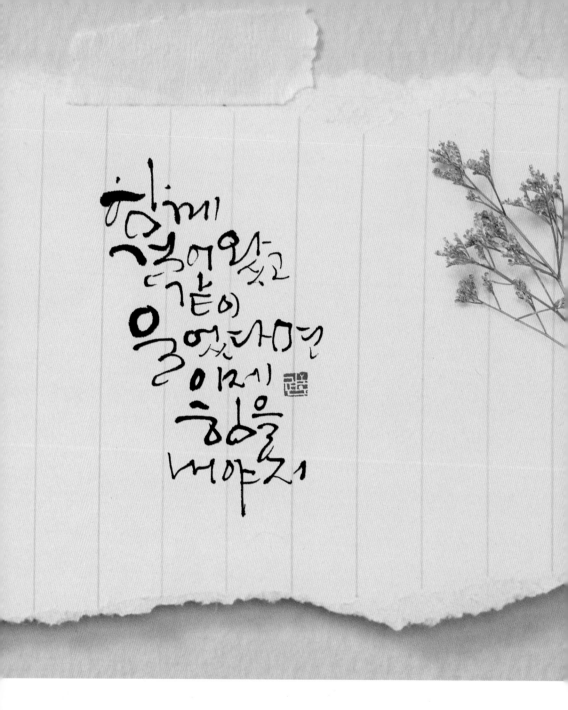

함께
울어왔고
가슴이
울었다면
이제
함을
내야지

함께
걸어왔고

같이

웃었다면

이제

힘을

내야지

너무

억정하지마

지금이맛이

잘될거야

너무
억척스럽게
살아왔어
잘될거야~

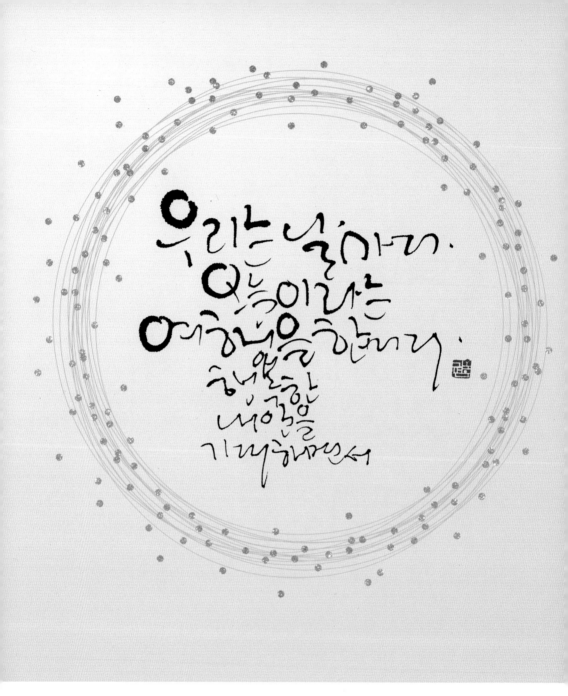

우리는 날마다.
오늘이라는
여행길을 함께가지
항상한
내일을
기억하게하소서

우리는 날마다
오늘이라는
여행 길을 함께

행복한
내일을
기억하면서

인생에서
네가슴에
꽃말든
꽃잡 났은
없 을거다

안생에서
내가음에
꼭맞는
꽃자리는
없을까다

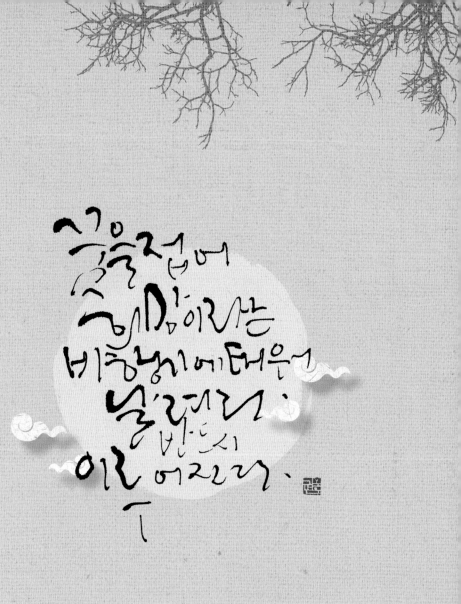

슬픔쯤이야

슬픔쯤이야 희망이라는

비행기에태우어

날려라

반드시

인 어리라라

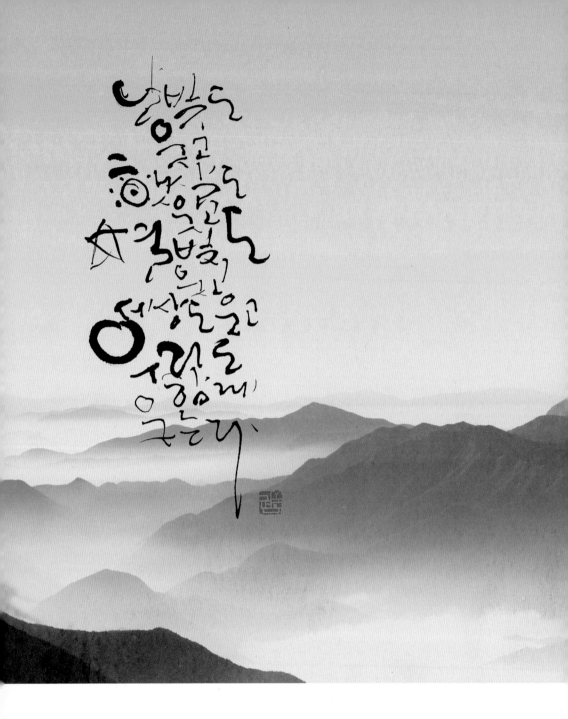

캘리그라퍼의 마음 볼터치

낮별도 뜨고
햇웃음도
어렴풋이
비상도 울고
사랑도 함께
운다

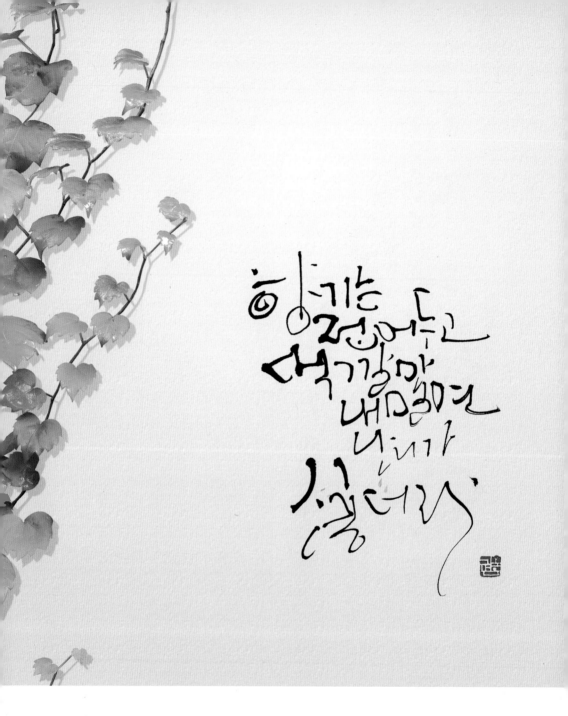

향기는 얕어두고
대끼끼만 내뿜하던
니니가
싫어라